U0108953

講給孩子的故宮——書法之美

講給孩子的

故宮——

書法之美

中華教育

祝勇 著

草書

來故宮欣賞 書法之美！

行草

小篆

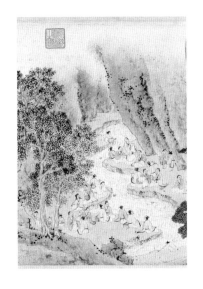

破竈熜澀華那
知是寒食但見烏
銜紙天門深
九重墳墓在万里迤邐
哭塗窮邪灰吹不

省啟多日不相見誠以區區見懷
多曾灼艾不知體中如何来日脩偶
在家或脫見近以中醫者常有闡
作俗工深可与之論攤也示有闡事思
相見不宣　脩　再拜
學正足下
廿八日

目 錄

小篆《嶧山碑》

公元前 219 年，秦始皇離開風沙彌漫的黃土高原，開始了他人生中的第一次遠距離旅行——按照官方的說法，叫作東巡。兩年前，那場持續了五個多世紀的漫長戰事終於塵埃落定，作為惟一的勝者，秦始皇有理由欣賞一下自己的成果。他從咸陽出發，走水路，經渭河，入黃河，一路風塵，抵達山東齊魯故地登陶縣的嶧山❶。

這一事件與藝術史的關係是，當秦始皇站在嶧山之巔，眺望自己遼闊的國土時，內心不免豪情蕩漾，一個強烈的念頭控制住他，那就是要把這一事件落在文字上，刻寫在石碑上，讓後世子孫永遠記住他的聖明。

這個光榮的任務交給了一路陪同的丞相李斯。李斯當即提筆，運筆成風，沉穩有力地寫下一行行小篆，之後，他派人在嶧山上刻石立碑，於是有了一代代後世文人魂牽夢繞的秦《嶧山碑》。

《嶧山碑》從此成為小篆書寫者的範本。

❶　嶧（yì）山，今山東省鄒城東南。

李斯的『另一片江山』

大篆和小篆有甚麼區別？

　　李斯的時代，是小篆的時代。

　　此前，在文字發明後的很長一段時間裏，流行的字體是大篆。廣義地説，大篆就是商周時代通行的、區別於小篆的古文字。這種古韻十足的字體，被大量保存在西周時期的青銅、石鼓、龜甲、獸骨上，文字也因刻寫材料的不同，分為金文（也稱鐘鼎文）、石鼓文和甲骨文。

　　大篆的寫法，各國不同，筆畫煩瑣華麗，巧飾斑斕。秦滅六國，重塑漢字就成為「政府第一號文化工程」，丞相李斯親力親為，為帝國製作標準字體，在大篆的基礎上刪繁就簡，於是，一種名為小篆的字體，就這樣出現在中國書法史的視野中。

　　這種小篆字體，不僅對文字的筆畫進行了精簡、抽象，使它更加簡樸、實用，薄衣少帶，骨骼精煉，更重要的是，在美學上，它注意到筆畫的圓勻一律，結構的對稱均等，字形基本上為長方形，幾乎字字合乎二比三的比例，符合視覺中的幾何之美。這使文字從整體上看去顯得規整端莊，給人一種穩定感和力量感，透過小篆，秦始皇那種正襟危坐、目空一切的威嚴形象，隱隱浮現。

　　實際上，在更早的時候，我們所熟知的夏禹的治水功業，最終也指向了文字——治水完成後，大禹用奇特的古篆文，在

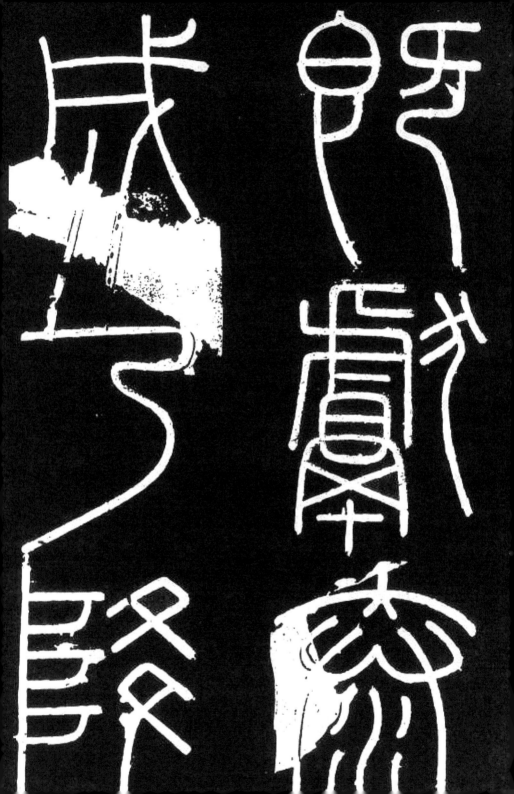

天然峭壁上刻下一組文字，從此成為後世金石學家們終生難解的謎題。

被大禹鐫刻的這塊石頭，被稱作「禹王碑」。人們發現它，是在南嶽衡山七十二峰之岣嶁峰左側的蒼紫色石壁上，因此也有人把它稱作「岣嶁碑」。這應該是中國最古老的銘刻，文字共分九行，共 77 字，甲骨文專家郭沫若鑽研三年，也只認出三個字。唐代時，古文運動領袖韓愈曾專赴衡山尋找此碑，卻連碑的影子都沒有見到，失望之餘，寫下一首詭祕的詩作——《岣嶁山禹王碑》。當然，對於這一神祕物體的來歷，今天的歷史學家們眾説不一，但即使從唐代算起，這塊銘刻也足夠久遠了。

文字也是一個國。儘管小篆的「國」字，裏面包含着一個「戈」字，但真正的「國」，卻不是由武器，而是由文字構建的。那時還沒有國際法意義上的國家觀念，那時的「天下」，不只是地理的，也是心理的，或者説，是文化的，因為它從來沒有一道明確和固定的邊界。國的疆域，其實就是文化的疆域。秦始皇時代，小篆，就是這國家的界碑。

《嶧山碑》（局部）

秦·李斯

西安碑林博物館 藏

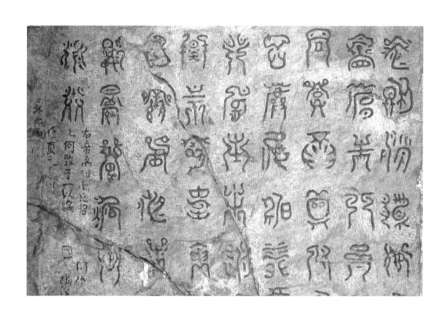

《岣嶁山禹王碑》（局部）

清代翻刻

西安碑林博物館 藏

　　一個書寫者，無論在關中，還是在嶺南，也無論在江湖，還是在廟堂，自此都可以用一種相互認識的文字書寫和交談。秦代小篆，成為所有交談者共同遵循的「普通話」。它跨越了山川曠野的間隔，縮短了人和人的距離，直至把所有人黏合在一起。

　　文化是最強悍的黏合劑，小篆，則讓帝國實現了無縫銜接，以至於今天大秦帝國早已化作灰煙，但那黏合體留了下來，比秦始皇修建的長城還要堅固，成為那個時代留給今天的最大遺產。

　　在中國人的心裏，無論秦始皇多麼殘暴，對於他「車同軌，書同文，行同倫」的舉動，都是心存感激的。《岱史》稱：

　　　秦雖無道，其所立有絕人者，其文字、書法，世莫能及。

　　呂思勉先生在《中國政治史》裏對秦始皇的評價，可以與《岱史》相呼應：

　　　秦始皇，向來都說他是暴君，把他的好處一筆抹殺了，其實這是冤枉的。看以上所述，他的政治實在是抱有一種偉大的理想的。這亦非他一人所為，大約是法家所定的政策，而他據以實行的。這只要看他用李斯為宰相，言聽計從，焚詩書、廢封建之議，都出於李斯而可知。

中國書法有哪些特性？

　　從嶧山下來，秦始皇又風塵僕僕地抵達了泰山，在泰山腳下，與儒生們討論封禪大事。但他的這一創意並沒有得到儒生們的響應，這批書生沒有想到，他們的反對冒犯了秦始皇，也給自己埋下了禍根。但在當時，秦始皇還顧不上想那麼多，他像一個職業登山運動員那樣，對高度表現出濃厚的興趣。在泰山之巔，他又想起了李斯那雙善於寫字的手，命令他再度揮筆，著文刻石。

　　這就是著名的《泰山刻石》。李斯的原本，有 144 字，基本上都是在歌頌秦始皇的豐功偉績，但是這些文字，大部分已經在兩千年的風雨中消失了，至於那塊頑石，也早已抗不過風吹雨打、電閃雷劈，兀自在山頂斑駁漫漶、風化崩裂。直到清代嘉慶二十年（公元 1815 年），有人在玉女池底找出這塊殘石，它已經斷裂為二，僅存十字，到宣統時，有人修了亭子保護它，卻又少了一個字，僅存九字。這九個字裏，幾乎蘊藏着那個時代的全部祕密。這塊殘石，現藏於山東泰安岱廟。

　　好在故宮博物院收藏着《泰山刻石》的明代拓片，上面保留的字，遠不止九個。於是，我們可以清晰地讀出如下字跡：

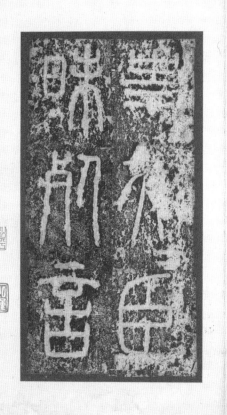
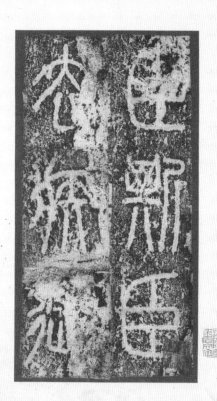

《泰山刻石》（局部）

明拓本

北京故宫博物院 藏

臣斯臣

去疾禦

史大臣

昧死言

⋯⋯

　　這些篆字，毛筆寫字中鋒用筆的跡象清晰可辨。從線條的圓潤流暢、精細圓整來看，書寫者定內心篤定，呼吸均勻，惟有如此，筆毫行進時才不會有任何的波動和扭曲。

　　每次面對《泰山刻石》，哪怕只是拓本，我都會感到沉雄的力量感、巨大的肺活量，以及統轄一切的決心。它來自石頭，來自刀刃，更來自毛筆。

　　這是一組多麼奇特的組合——在我們的印象裏，石頭無疑是堅硬的，石的重量和肌理，讓文字有了骨骼和筋肉，有了英姿和威力。

　　秦始皇因此選擇石頭作為刻字的新場所，以求他的文字如朝代一般永恆。但石頭的堅硬比不上刀刃的力度，是刀刃，劃開石頭堅硬的表層，深入到它的肌理深處，猶如一場博弈，一個攻、一個守，刀刃以其凌厲的進攻，破解了頑石的防守。而比刀刃更有力量的，卻是看似柔弱無骨的毛筆。因此，我們把毛筆最遠離束縛的尖端，叫作筆鋒。筆鋒筆鋒，筆的刀鋒。它

雖是一管筆最毫末、最柔弱的部分，卻同時是最銳利的鋒刃——比石頭更堅硬，比刀刃更銳利。筆鋒切入竹簡、紙張的角度，以及它自由的折轉，孕育了中國書法的無窮變化。很多年中，刀刃一直都在模仿着筆鋒的銳利，把它留貯在石頭上。

刀刃最終戰勝了石頭，完成了毛筆的託付。看上去，刀刃是最後的勝者，但實際上，刻石上的文字並不是它獨立完成的，它不過是這文字生產環節中的最後一環，是文字的最終實現者，但它的勝利始於毛筆，是毛筆決定了一切。

當然，一個書法家書寫文字的時候，他是會想到石頭的質感和刻工的手法的。他的書寫，要給刻工充分的發揮空間，讓刻工的刀刃在石頭上輾轉騰挪，甚至在他揮毫的時候，腦子裏想的不是墨的濃淡，而是飛揚的石屑。而一個刻工，也要對書寫者的風格特點瞭如指掌，甚至於他本人就是書法家，只不過他的工具不是筆，而是刀。或者説，是書法家借用了刻工的手，書法家的筆借用了刻工的刀。

由此決定了中國書法的一大特性，就是刀與筆的互滲。我們説一個人的書法具有金石感，就是從他的筆畫間看到了刻刀的力度。筆鋒的力量可以傳遞給刻刀，刻刀的力度也可以反饋給毛筆，讓毛筆寫出的文字，有了金石的力度。到清末，隨着考古發掘不斷取得成果，青銅和刻石的文字重新照亮中國人的視野，古老的篆書又成為書法藝術家追摹的對象，一直延續到

今天，出現吳昌碩、張仃為代表的篆書大師，使中國書法的開局與終局呈現出極強的對稱性。

還有一點值得一提，就是書法原本屬於二維世界，通過刻寫，有了三維的立體感。哪怕是一個盲人，他眼前的世界一片黑暗，也可以通過手觸，來感受中國書法的神奇魅力。

在中國書法史上，李斯留下了甚麼？

然而，石頭會磨蝕，不像秦始皇預想的那樣萬壽無疆。於是，拓片出場了，以彌補石頭的過失。

中國書法藝術史，從來都是一個疏而不漏的精密體系。拓片的出現，載滿了文字的囑託。但拓片的出場很晚，因為拓印的主要材料是紙，紙雖在兩千多年前（西漢初期）就已出現，

TIP

清代金石學家葉昌熾曾經總結出導致石碑破壞的「七厄」，分別是：一、洪水和地震；二、以石碑為建築材料；三、在碑銘上塗鴉；四、磨光碑面重刻；五、毀壞政敵之碑；六、為熟人和上級摹拓；七、士大夫和鑒賞家收集拓片。「七厄」中，除了第一厄，其他皆是人為原因。

但在 4 世紀（晉代）才取代簡帛成為書寫材料（書法史上有著名的「晉殘紙」），在 8 世紀（唐代）才得以廣泛使用。今天能夠見到的最早拓本為唐拓，有柳公權《金剛經》《神策軍碑》，歐陽詢《化度寺邕禪師舍利塔銘》等。猶如足球比賽下半場才出場的替補，拓本有一點亡羊補牢的意思，但好的替補隊員可以有起死回生的功效。

真正永恆的，不是石頭，而是李斯寫下的文字。那些字，成為中國人的文化基因，兩千年前，李斯把它注入時間中，變成造血幹細胞，在時間中繁殖和壯大。

李斯可能是漢字書法史上第一位有名有姓且有作品流傳下來的書法家。

秦始皇——這帝國裏最高的統治者，他不會想到，為自己打下手的李斯，成了中國書寫藝術的一個發軔者。秦始皇更不會想到，李斯在石上刻字的舉動，發軔了中國人獨有的一種藝術形式，一種在方寸間完成的刻觸美學——篆刻。

篆刻中，至少包含着三個「硬」件——石頭、刻刀、篆書（小篆），還隱藏着一個「軟」件，就是毛筆（大部分篆刻家都是先將篆字書寫下來，反印在石頭上，再進行雕刻），因此，它是通向古典的、通向歷史的筋絡血脈。歲月流轉，篆刻始終陪伴着我們。中國書法無論怎樣變幻，始終在向它的源頭致敬。

　　泰山刻石之後，秦始皇興猶未盡，將刻石這項行為藝術一路延展。他一路走，一路刻；李斯這位高級打工仔也屁顛屁顛跟在後面，一路走，一路寫。此後在琅琊台、碣石、會稽、芝罘 ❶、東觀，都留下了秦始皇「到此一遊」的刻石。

　　這應當是中國歷史上出現的首批刻字石。直到今天，能全面反映李斯小篆風貌者，除《泰山刻石》，再無他選。

　　公元前 210 年，年逾半百的秦始皇死在第五次東巡的路上。

　　在扶蘇的血泊裏，胡亥登上了權力之巔。即位的第二年，他就像秦始皇一樣開始東巡。泰山的刻石運動也有了續集，在秦始皇曾經刻下的 144 字之後，秦二世胡亥又讓李斯加寫了 78 字，使刻石字數增加到了 222 字。

　　胡亥果然是朵奇葩，他不僅大修阿房宮，還整天吃喝玩樂，以至於「咸陽三百里內不得食其穀」，一副玩物喪志的標準形象。和趙高聯手把胡亥推上王位的老臣李斯心裏很痛，終於忍耐不住，上疏勸諫。當時，秦二世正忙着與宮女宴飲作樂，李斯的義正辭嚴顯然讓他非常不爽，胡亥一聲令下，將李斯打入黑牢。

　　秦二世二年（公元前 208 年）七月，結黨營私的趙高設計加害於李斯，李斯被腰斬於咸陽。

❶　芝罘（fú）：山名，又為島名，都在山東。

　　之後，繼之為丞相的趙高還沒有解恨，帶人到上蔡，抄了李斯的家，還挖地三尺，最深處竟達丈餘。久而久之，這裏就成了一片蘆葦叢生的坑塘。後人為紀念李斯，將它稱作「李斯坑」。

　　刀刃落下的一剎那，不知李斯內心的感受如何。他會憐惜自己的一手好字嗎？

　　李斯的字，圓健似鐵，外拙內巧，既具圖案之美，又有飛翔靈動之勢。輕拭刀刃的劊子手們不會知道，在那鮮血噴薄的身體裏，還蜷伏着另一片江山。

　　鐵畫銀鈎中，我看見一位長髯老者穿越兩千年的孤獨與憂傷。

行書《蘭亭序》

我到北京故宮博物院故宮學研究所上班的第一天，午門上正辦「蘭亭特展」，儘管我知道，王羲之的那份真跡並沒有出席這場盛大的展覽，但這樣的展覽，得益於兩岸故宮的合作，依舊不失為一場文化盛宴。那份真跡消失了，被一千六百多年的歲月隱匿起來，從此成了中國文人心頭的一塊病。我在展廳裏看見的是後人的摹本，它們苦心孤詣地復原着它原初的形狀。這些後人包括：虞世南、褚遂良、馮承素、米芾、陸繼善、陳獻章、趙孟頫、董其昌、八大山人、陳邦彥，甚至宋高宗趙構、清高宗乾隆……幾乎中國書法史上所有重要的書法家都臨摹過《蘭亭序》。《蘭亭序》又稱《蘭亭集序》《蘭亭宴集序》《臨河序》《禊序》《禊帖》，王羲之不會想到，他的書法居然發起了一場浩浩蕩蕩的臨摹和刻拓運動，貫穿了其後一千六百多年的漫長歲月。這些複製品，是治文人心病的藥。

永和九年的那場醉

《蘭亭序》是如何創作出來的？

東晉永和九年（公元 353 年）的暮春三月初三，時任右將軍、會稽內史的王羲之，與謝安、孫綽、支遁等朋友及子弟四十二人，在山陰蘭亭舉行了一次聲勢浩大的文人雅集，行「修禊」之禮，曲水流觴，飲酒賦詩。

魏晉名士尚酒，史上有名。蘭亭雅集那天，酒酣耳熱之際，王羲之提起一支鼠鬚筆，在蠶繭紙上一氣呵成，寫下一篇《蘭亭序》，作為他們宴樂詩文的序言。那時的王羲之不會想到，這份一蹴而就的手稿，日後成為代代中國人記誦的名篇，而且為以後的中國書法提供了一個至高無上的坐標，後世的所有書家，只有翻過臨摹《蘭亭序》這座高山，才可能成就己身的事業。

王羲之酒醒，看見這幅《蘭亭序》，有幾分驚豔、幾分得意，也有幾分寂寞，因為在以後的日子裏，他將這幅《蘭亭序》反覆重寫了數十遍，都達不到最初版本的水平，於是他將這份原稿祕藏起來，成為家族的第一傳家寶。

現在回想起來，中國文化史上不知有多少名篇巨製，都是這樣率性為之的，比如蘇東坡、辛棄疾開創所謂的豪放詞風，其實並非有意為之，不過逞心而歌而已，說白了，就是玩兒出來的。

文人最會玩兒的，首推魏晉，其次是五代。《文淵閣四庫全書》中收有明代楊慎的《墨池璅錄》，書中說：「書法惟風韻

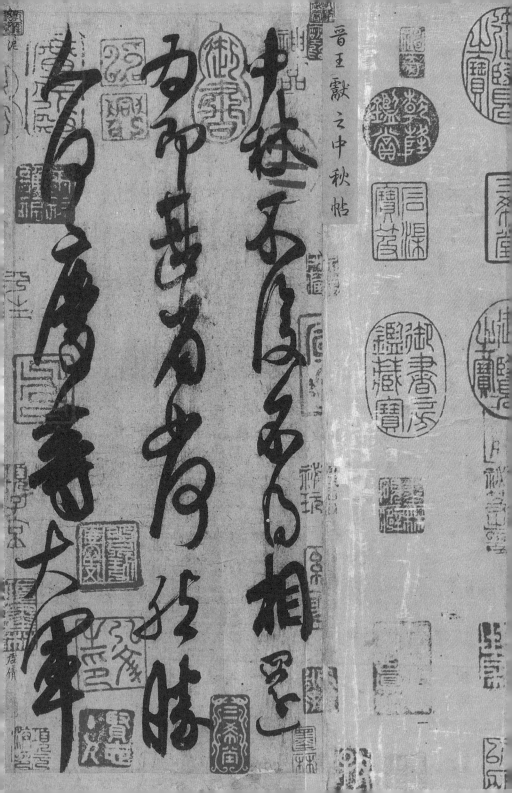

晉王獻之中秋帖

難及。虞書多粗糙，晉人書雖非名法之家，亦自奕奕有一種風流蘊藉之氣，緣當時人物以清簡相尚，虛曠為懷，修容發語，以韻相勝，落華散藻，自然可觀。」兩宋以後，文人漸漸變得認真起來，詩詞文章，都做得規規矩矩，有「使命感」了。

王羲之一共有七個兒子，依次是：玄之、凝之、渙之、肅之、徽之、操之、獻之。這七個兒子，個個是書法家，宛如北斗七星，讓東晉的夜空有了聲色。其中凝之、渙之、肅之都參加過蘭亭聚會，而徽之、獻之的成就尤大。

故宮「三希堂」，王羲之、王獻之父子佔了「兩希」，其中我最愛的，是王獻之的《中秋帖》，筆力渾厚通透，酣暢淋漓。王獻之的地位始終無法超越他的父親王羲之，或許與唐太宗、宋高宗直到清高宗這些帝王對《蘭亭序》的抬舉有關。但無論怎樣，王羲之大抵不會想到，酒醉後的一通塗鴉，竟成就了書法史的絕唱。

然而，在漫長的歲月中，一張紙究竟能走出多遠？

《中秋帖》（局部）

東晉・王獻之

北京故宮博物院 藏

一種說法是，《蘭亭序》的真本傳到王氏家族第七代孫智永的手上，由於智永無子，於是傳給弟子辯才，後被唐太宗李世民派遣監察御史蕭翼，以計策騙到手。唐太宗死後，它再度消失在歷史的長夜裏。後世的評論者說：「《蘭亭序》真跡如同天邊絢麗的晚霞，在人間短暫現身，隨即消沒於長久的黑夜。雖然士大夫家刻一石讓它化身千萬，但是山陰真面卻也永久成謎。」

怎樣欣賞《蘭亭序》？

《蘭亭序》寥寥 324 字，卻把一位東晉文人的複雜心境一層一層地剝給我們看。

文字開始時還是明媚的，是被陽光和山風洗濯的通透，是呼朋喚友、無事一身輕的輕鬆，但寫着寫着，調子卻陡然一變，文字變得沉痛起來，真是一個醉酒忘情之人，笑着笑着，就失聲痛哭起來。那是因為文人對生命的追問到了深處，便是悲觀。這種悲觀，不再是對社稷江山的憂患，而是一種與生俱來又無法擺脫的孤獨。於是，樂成了悲，美麗化為淒涼。實際上，莊嚴繁華的背後，是永遠的淒涼；打動人心的，是美，更是這份淒涼。

　　在宦海中沉浮的王羲之，特立獨行，對甚麼都可以不在乎，包括官場的進退、得失、榮辱，但有一個問題他卻不能不在乎，那就是死亡。死亡是對生命最大的限制，它使生命變成一種暫時的現象，像一滴露、一朵花。它用黑暗的手斬斷了每個人的去路。在這個限制面前，王羲之瀟灑不起來，魏晉名士的瀟灑，也未必是真的瀟灑，是麻醉、逃避，甚至失態。在這個問題上，他們並不見得比王羲之想得深入。

　　所以，當參加聚會的人們準備為那一天吟誦的三十七首詩匯集成一冊《蘭亭集》，推薦主人王羲之為之作序時，王羲之趁着酒興，用鼠鬚筆和蠶繭紙一氣呵成《蘭亭序》。

TIP

　　趙孟頫稱《蘭亭序》是「新體之祖」，認為「右軍手勢，古法一變，其雄秀之氣出於天然，故古今以為師法」；歐陽詢《用筆論》說，「至於盡妙窮神，作範垂代，騰芳飛譽，冠絕古今，惟右軍王逸少一個而已」；《文淵閣四庫全書》中收錄的明代項穆的《書法雅言》說，「古今論書，獨推兩晉。然晉人風氣，疎宕不羈，右軍多優，體裁獨妙，書不入晉，固非上流，法不宗王，詎稱逸品」。

　　由此可以想見，唐太宗喜愛《蘭亭序》，一方面因其在書法史的演變中，創造了一種俊逸、雄健、流美的新行書體，代表了那個時代中國書法的最高水平；另一方面則因為其文字精湛，天、地、人水乳交融，《古文觀止》只收錄了六篇魏晉六朝文章，《蘭亭序》就是其中之一。但在我看來，主要還是因為它寫出了這份絕美背後的淒涼。

　　《蘭亭序》之於唐太宗，不僅僅是一幅書法作品，更成為一個對話者。這樣的對話者，他在朝廷上是找不到的。所以，他只能將自己的情感，寄託在這張字紙上。在它的上面，墨跡尚濃，酒氣未散，甚至於永和九年暮春之初的陽光味道還彌留在上面，所有這一切的信息，似乎讓唐太宗隔着兩百多年的時空，聽得到王羲之的竊竊私語。王羲之的悲傷，與他悲傷中疾徐有致的筆調，引發了唐太宗，以及所有後來者無比複雜的情感。

　　《蘭亭序》是一個「矛盾體」，而人本身，不正是這樣的「矛盾體」嗎？對於人來說，死亡與新生、絕望與希望、出世與入世、迷失與頓悟，在生命中不是同時發生，就是交替出現，總之它們相互為伴，像連體嬰兒一樣難解難分，不離不棄。

　　當然，這份思古幽情，並非唐太宗獨有，任何一個面對《蘭亭序》的人，都難免有感而發。

「蘭亭」神話是怎麼流傳下來的？

會稽山陰之蘭亭，種蘭的傳統可以追溯到春秋時代，據說越王就曾在這裏種蘭，後人建亭以誌，名曰蘭亭。

而修禊的風俗，則始於戰國時代，傳說秦昭王在三月初三置酒河曲，忽見一金人，自東而出，奉上水心之劍，口中唸道：「此劍令君制有西夏。」秦昭王以為是神明顯靈，恭恭敬敬地接受了賜贈，此後，強秦果然橫掃六合，一統天下。從此，每年三月三，人們都到水邊祓祭，或以香薰草蘸水，灑在身上，洗去塵埃，或曲水流觴，吟詠歌唱。

所謂曲水流觴，就是在水邊建一亭子，在基座上刻下彎彎曲曲的溝槽，把水流引進來，把斟了酒的酒杯放到水上，讓酒杯在水上浮動，酒杯停在誰的面前，誰就要舉起酒杯，趁着酒液熨過肺腑，吟誦出胸中的詩句。

而王羲之《蘭亭序》的真跡，據說被唐太宗帶到了墳墓裏，或許，這是他在人世間最後的不捨。但人們依然想把它從墳墓裏「追」回來，他們發明了一種新的方式去「追」，那就是臨摹。

臨，是臨寫；摹，則是雙鉤填墨的複製方法。與臨本相比，摹本更加接近原帖，但對技術的要求極高。唐太宗時期，馮承素、趙模、諸葛貞、韓道政、湯普徹等人都曾用雙鉤填墨的方法對《蘭亭序》進行摹寫，而歐陽詢、虞世南、褚遂良、

是日也天朗氣清惠風和暢仰

觀宇宙之大俯察品類之盛

所以遊目騁懷足以極視聽之

娛信可樂也夫人之相與俯仰

一世或取諸懷抱悟言一室內

或因寄所託放浪形骸之

趣舍萬殊靜躁不同當其欣

《蘭亭集序》（局部）

唐・褚遂良摹本

北京故宮博物院

永和九年歲在癸丑暮春之初會

于會稽山陰之蘭亭脩稧事

也羣賢畢至少長咸集此地

有崇山峻領茂林脩竹又有清流激

湍暎帶左右引以為流觴曲水

列坐其次雖無絲竹管弦之

《定武蘭亭序》（局部）

宋拓

北京故宮博物院 藏

劉秦妹等則都是臨寫。宋高宗趙構將《蘭亭序》欽定為行書之宗，並通過反覆臨摹、分賜臣子的方式加以倡導，使對《蘭亭序》摹本的收藏成為風氣。元明清幾乎所有重要的書法家，包括元代趙孟頫、俞和臨，明代祝允明、文徵明、董其昌，清代陳邦彥等，都前赴後繼，加入到浩浩蕩蕩的臨摹陣營中，使這場臨摹運動曠日持久地延續下去。他們密密麻麻地站在一起，彷彿依次傳遞着一則古老的寓言。

　　不像唐代書法家那樣幸運，這些臨摹者已經看不到《蘭亭序》的真跡，他們的臨摹是對摹本的臨摹，是對複製品的複製，他們以這樣的方式，完成對《蘭亭序》的重述。

　　於是，《蘭亭序》借用了一代又一代人的手，反反覆覆地進行着表達。王羲之的《蘭亭序》，像一個人一樣，經歷着成長、蛻變、新陳代謝的過程，在不同的時代，呈現出不同的形狀。這些作品，許多為北京故宮博物院收藏，許多亦在午門的「蘭亭特展」上得以呈現。

TIP

僅「定武蘭亭」系統，就分成「吳炳本」「孤獨本」（均為日本東京國立博物館藏），「落水蘭亭」「春草堂本」「玉枕蘭亭」（均為北京故宮博物院藏），「定武蘭亭真拓本」（台北故宮博物院藏）等諸多支脈，令人眼花繚亂。

永和九年歲在癸丑暮春之初會
于會稽山陰之蘭亭脩禊事
也群賢畢至少長咸集此地
有崇山峻嶺茂林脩竹又有清流激
湍映帶左右引以為流觴曲水
列坐其次雖無絲竹管絃之
盛一觴一詠亦足以暢敘幽
情是日也天朗氣清惠風和暢仰
觀宇宙之大俯察品類之盛
所以遊目騁懷足以極視聽之
娛信可樂也夫人之相與俯仰
一世或取諸懷抱悟言一室之內
或因寄所託放浪形骸之外雖
趣舍萬殊靜躁不同當其欣
於所遇暫得於己快然自足不
知老之將至及其所之既倦情
隨事遷感慨係之矣向之所
欣俯仰之間以為陳跡猶不
能不以之興懷況脩短隨化終
期於盡古人云死生亦大矣
豈不痛哉每覽昔人興感之由
若合一契未嘗不臨文嗟悼不
能喻之於懷固知一死生為虛
誕齊彭殤為妄作後之視今亦
由今之視昔悲夫故列敘時人錄其所述雖世殊事
異所以興懷其致一也後之覽者
亦將有感於斯文

永和九年歲在癸丑暮春之初會于
會稽山陰之蘭亭脩禊事也羣賢畢至少
長咸集此地有崇山峻嶺茂林脩竹又有清流激
湍映帶左右引以為流觴曲水列坐其次
雖無絲竹管絃之盛一觴一詠亦足以暢
敘幽情是日也天朗氣清惠風和暢仰
觀宇宙之大俯察品類之盛所以遊目騁
懷足以極視聽之娛信可樂也夫人之相
與俯仰一世或取諸懷抱悟言一室之內
或因寄所託放浪形骸之外雖趣舍萬
殊靜躁不同當其欣於所遇暫得於
己快然自足不知老之將至及其所之
既倦情隨事遷感慨係之矣向之所
欣俯仰之間以為陳跡猶不能不以之興
懷況脩短隨化終期於盡古人云死生
亦大矣豈不痛哉每覽昔人興感之由
若合一契未嘗不臨文嗟悼不能喻
之於懷固知一死生為虛誕齊彭殤
為妄作後之視今亦由今之視昔
悲夫故列敘時人錄其所述雖世殊
事異所以興懷其致一也後之覽者
亦將有感於斯文

祝允明書

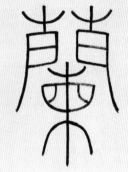

祝京地書文待詔補圖
王奉直篆額

蘭亭

《蘭亭序》（全卷紙本）

明·祝允明

遼寧省博物館 藏

　　除了摹本，《蘭亭序》還以刻本、拓本的形式複製、流傳。刻本通常是刻在木板或石材上，而將它們捶拓在紙上，就叫拓本。僅北京故宮博物院收藏的《蘭亭序》刻本，數量就超過三百件，刻印時間從宋代一直延續到清代，源遠流長。

　　畫家也是不甘寂寞的，於是，一紙畫幅，成了他們寄託歲月憂思的場域。僅《蕭翼賺蘭亭圖》，就有多件流傳至今，其中有台北故宮博物院藏唐代閻立本《蕭翼賺蘭亭圖》卷、北京故宮博物院藏宋人《蕭翼賺蘭亭圖》卷、遼寧省博物館藏宋人《蕭翼賺蘭亭圖》卷、北京故宮博物院藏明人《蕭翼賺蘭亭圖》軸。四幅不同朝代的同題作品，在午門的「蘭亭特展」上完美合璧。

　　此外，還可以看到：北京故宮所藏宋代梁楷的《右軍書扇圖》卷；台北故宮藏南唐巨然《蕭翼賺蘭亭圖》卷；宋代郭忠恕《摹顧愷之蘭亭燕集圖》卷；宋代劉松年《曲水流觴圖》卷；元代王蒙《蘭亭雪霽》畫軸；明代李宗謨《蘭亭修禊圖》卷；文徵明《蘭亭修禊圖》卷；仇英《修禊圖》卷、《蘭亭圖》扇面；趙原初《蘭亭圖》卷；尤求《修禊圖》卷及許光祚《蘭亭圖》卷等畫作。它們不斷對這一經典瞬間進行回溯和重放，各自在視覺空間中挽留屬於東晉的詩意空間。還有更多的蘭亭畫作沒有流傳到今天，比如，宋徽宗命令編撰的、記錄宮廷藏畫的《宣和畫譜》中，就記錄了顏德謙的《蕭翼取蘭亭》圖卷，「風格特異，可證前說，但流落未見」。

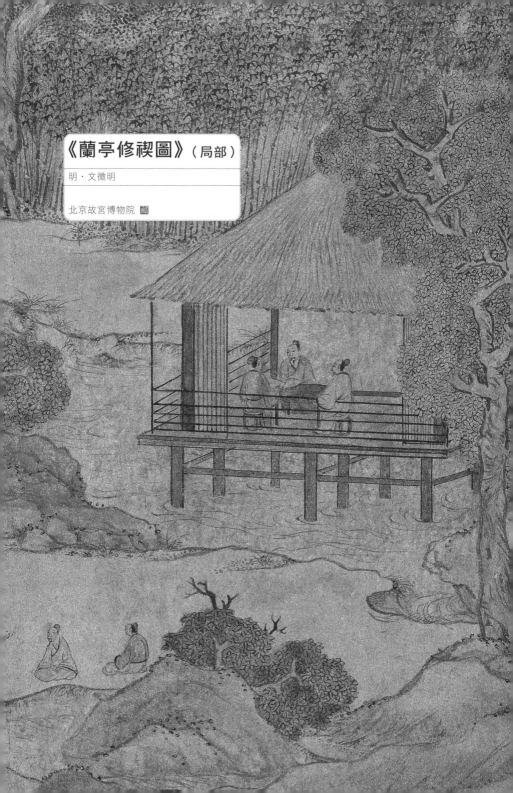

《蘭亭修禊圖》（局部）

明‧文徵明

北京故宮博物院　藏

右圖寫人物一軸凡五叠唐石承相閻立本筆一書
生狀者唐太朝西雜墓也一老僧狀者背
永嫡孫此立雜才也唐太宗雅好書晉藏
遠蕭翌出永州之將軍王實乞其晉時藏
其晉裝得右永之蕭翌使收其晉時藏
士脈後諮辨才朝藏性意習一回論右軍
筆謎惑諮朝帖示羅才與後諮新雜真
歴優諮辨才真諮乞便門右與君相
車閻事真晉兆采閻不诶以和與肃
懷仙袖閻立本本將圖之即此太宗諸圖書之軸真
人其一繪臺止佛音從驅譽右此筆第二
者不說諮此上有三印其一內合同印青
蕭諮辨肯州以故唐人閻印王泄小車一大溕
劉潮司墨以袖一集賢圖書以墨从以
印省印江南內府物封印古山軸隋度
太宗唐唇圖居第一真此軸晉識知平
世以縣畤唇世其諮送經緩緩將送
故物太宗皇帝初定江南一內合同印
州畤江南內府物封如故克眞大內外圖
印曾以墨初諮此圖書諸家藏之秘
通以縣成誌以禮馬其第一內府諮將
泉以與其卿邱人緩缓宋元名畫者
借因不驛紹興元年七月望有雙峙軸宜
郎人吳說洋之後見信言上有宋諮主軸
韵其上云上品晉晝蕙合不作此畫宜婦
府內久落人閻題來晉寳有者記

蕭氏來洴之子小為書家蕭來清之子小筆
蕭氏信言上有蕭諮本題讚言此畫雖蕭雜雜
唐諮蕭諮不題讚題者有題識小能

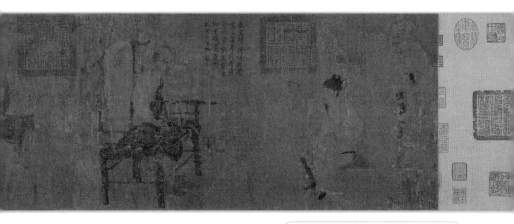

《蕭翼賺蘭亭圖》卷

唐・閻立本

台北故宮博物院 藏

《蕭翼賺蘭亭圖》卷

宋

北京故宮博物院 藏

《右軍書扇圖》

南宋·梁楷

北京故宮博物院 藏

白玉蘭亭修禊圖山子

清

台北故宮博物院 藏

蘭亭修禊圖圓墨

明・程君房

台北故宮博物院 藏

　　畫家的參與，使中國的書法史與藝術史交相輝映。中國書法和繪畫，是那麼緊密地纏繞在一起，像骨肉筋血，再精密的手術刀也難以將它們真正切割。

　　《蘭亭序》的影響力並沒有到此為止。在北京故宮博物院的藏品中，除了蘭亭墨跡、法帖、繪畫外，還有一些宮殿器物延續着對蘭亭雅集的重述。它們有一部分是御用實物器物，如御用筆、墨、硯等；也有一部分是陳設性和純裝飾性器物，如明代漆器、瓷器等。有關蘭亭的神話，就這樣一步步升級，並滲透到宮廷的日常生活中。蘭亭的精氣神，就這樣通過筆墨不斷接力傳遞着。

　　《蘭亭序》，一頁古老的紙張，就這樣形成了一條漫長的鏈條，在歲月的長河中環環相扣，從未脫節。在後世文人、藝術家的參與下，《蘭亭序》早已不再是一件孤立的作品，而成為一個藝術體系，支撐起古典中國的藝術版圖，也支撐着中國人的藝術精神。它讓我們意識到，中國傳統文化是一個強大的有機體，有着超強的生長能力，而中國的朝代江山，又給藝術的生長提供了天然土壤。

TIP

北京故宮博物院所藏御用實物器物中，清乾隆款剔紅曲水流觴圖盒堪稱精美絕倫。此盒為蔗段式，子母口，平底，通體髹紅漆，盒內及外底髹黑漆，蓋面雕《曲水流觴圖》，蓋面邊沿雕連續回紋，蓋壁和盒壁均刻六角形錦紋，蓋內中央刀刻填金楷書「流觴寶盒」器名款，外底中央刀刻填金楷書「大清乾隆年製」款。清代宮廷版的蘭亭文房用品也很多，有一件乾隆時期的竹管「蘭亭真賞」紫毫筆，筆管上刻有藍色「蘭亭真賞」四字陰文楷書，筆管逐漸微斂。以蘭亭為主題的墨、硯也很多。

乾隆款剔紅曲水流觴圖盒

清

北京故宮博物院 藏

草書《上陽台帖》

在中國，沒有一個詩人的詩作像李白的詩句那樣，能夠成為每個人生命記憶的一部分。「舉頭望明月，低頭思故鄉。」「飛流直下三千尺，疑是銀河落九天。」「兩岸猿聲啼不住，輕舟已過萬重山。」「天生我材必有用，千金散盡還復來。」……中國人只要會說話，就會唸李白的詩，儘管唸詩者，未必懂得他埋藏在詩句裏的深意。

李白是「全民詩人」，李白的詩，是中國人的精神護照，是中國人天生自帶的身份證明；李白的詩，是明月，也是故鄉。除了「詩人」這個聲名大噪的身份之外，你還知道這位真正意義上的「人民藝術家」為我們留下了哪些寶貴的精神財富嗎？

紙上的李白

除了流傳千古的詩句，李白還有哪些藝術造詣？

很多年中，我都想寫李白，寫他惟一存世的書法真跡《上陽台帖》。

這幅紙本草書的書法作品《上陽台帖》，上面的每一個字，都是李白親自寫上去的。它的筆畫回轉，通過一管毛筆，與李白的身體相連，透過筆勢的流轉、墨跡的濃淡，我們幾乎看得見他手腕的抖動，聽得見他呼吸的節奏。

TIP

關於《上陽台帖》真偽，歷來聚訟不已。徐邦達先生認為，此帖時代不早於五代，比較接近北宋，前隔水上瘦金書「唐李太白上陽台」標題一行，為宋徽宗趙佶即位（二十歲）以前所作；曾收藏此帖的張伯駒先生則斷為李白真跡，而宋徽宗題字為偽。張伯駒先生說：「余曾見太白摩崖字，與是帖筆勢同。以時代論墨色筆法，非宋人所能擬。《墨緣匯觀》斷為真跡，或亦有據。按絳帖有太白書，一望而知為偽跡，不如是卷之筆意高古。」

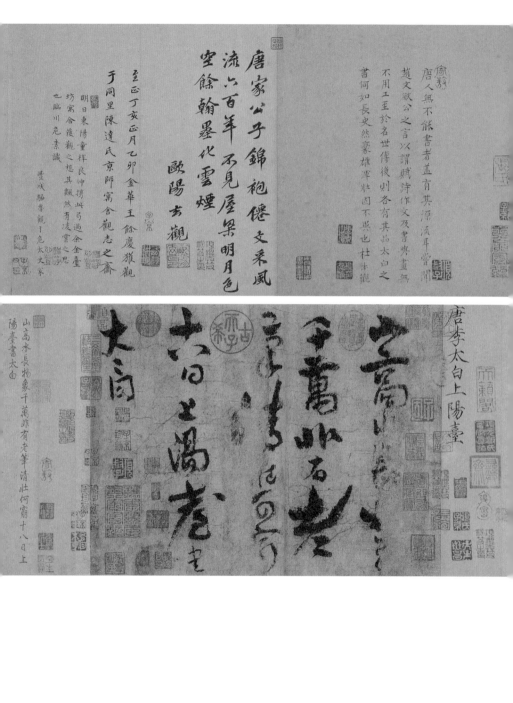

唐家公子錦袍僊 文采風
流六百年 不見屋梁明月色
空餘翰墨化雲煙

歐陽玄觀

至正丁亥正月乙卯金華王餘慶雅觀
于同里陳遠氏京師寓舍觀志之齋

明日東陽童桟民仲攜此弓過余金臺
坊寓舍護觀之想且飄然有凌雲之思
也臨川危素識

豐城熊晉龍于危太史家

唐人無不能書者蓋自其源流乎嘗聞
趙文敏公之言以謂賦詩作文及書與畫無
不用工王於名世傳後別各有其品太白之
書何如長史然豪雄渾壯固不與也杜本觀

唐李太白上陽臺

山高水長物象千萬非有老筆清壯何窮
陽臺書太白
十八日上

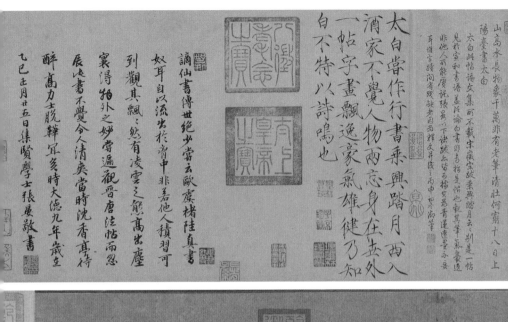

太白當作行書乘興踏月西入酒家不覺人物兩忘身在世外一帖字畫飄逸豪氣雄健乃知自不特以詩鳴也

謫仙書傳世絕少嘗云歐虞褚陸真書奴耳自以流出於胸中非若他人積習可到觀其飄飄然有凌雲之態高出塵寰得自外之妙嘗遍觀晉唐法帖而忽然得之此書不覺令人清爽當時沈香亭醉高力士脫靴豈多時大德九年歲在乙巳正月廿五日集賢學士張晏敬書

山高水長物象千萬非有老筆清壯何窮十八日上陽臺書太白

太白此帖語女集並不載宋徽宗諸臣題跋見於宣和書譜蓋流傳有緒其筆氣豪逸非他人偽質說詭异不可盡信惟宗室趙有殘缺耳

青蓮逸翰

《上陽台帖》

唐·李白

北京故宮博物院 藏

　　這張紙，只因李白在上面寫過字，就不再是一張普通的紙。儘管沒有這張紙，就沒有李白的字，但沒有李白的字，這張紙就是一片垃圾，像大地上的一片枯葉，結局只能是腐爛和消失。那些字，讓這張紙的每一寸、每一厘都變得異常珍貴，因而先後被宋徽宗、賈似道、乾隆、張伯駒、毛澤東收留，撫摸，注視，最後被毛澤東轉給北京故宮博物院永久收藏。

　　從這個意義上說，李白的書法，是法術，可以點紙成金。

　　李白的字，到宋代還能找出幾張。北宋《墨莊漫錄》載，潤州蘇氏家，就藏有李白《天馬歌》真跡，宋徽宗也收藏有李白的兩幅行書作品《太華峰》和《乘興帖》，還有三幅草書作品《歲時文》《詠酒詩》《醉中帖》，對此，《宣和書譜》裏有載。到了南宋，《乘興帖》也漂流到賈似道手裏。

　　只是如今，李白存世的墨稿，除了《上陽台帖》，全世界再找不出第二張。李白墨跡之少，與他詩歌的傳播之廣，反差到了極致。

　　《上陽台帖》卷後，宋徽宗用他著名的瘦金體寫下這樣的文字：

　　太白嘗作行書，乘興踏月，西入酒家，不覺人物兩忘，身在世外，一帖，字畫飄逸，豪氣雄健，乃知白不特以詩鳴也。

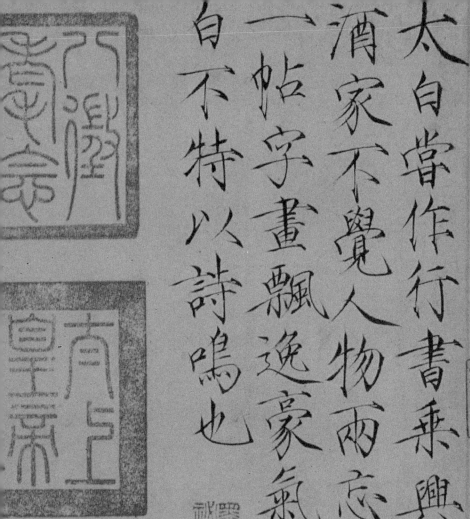

太白嘗作行書乘興踏月西入
酒家不覺人物兩忘身在塵外
一帖字畫飄逸豪氣雄健乃知
白不特以詩鳴也

《上陽台帖》（題跋）

北宋·趙佶

北京故宮博物院 藏

　　根據宋徽宗的説法，李白的字，「字畫飄逸，豪氣雄健」，與他的詩歌一樣，「身在世外」，隨意中出天趣，氣象不輸任何一位書法大家。黃庭堅也説：「今其行草殊不減古人。」只不過李白詩名太盛，掩蓋了他的書法知名度，所以宋徽宗見了這張帖，才發現了自己的無知，原來李白的聲名，並不僅僅從詩歌中獲得。

為甚麼只有唐代才能成就李白？

　　那字跡，一看就屬於大唐李白。

　　它有法度，那法度是屬於大唐的，莊嚴、敦厚、飽滿、圓健。

　　唐代的律詩、楷書，都有它的法度在，不能亂來，它是大唐藝術的基座，是不能背棄的原則。然而，在這樣的法度中，大唐的藝術，卻不失自由與浩蕩，不像隋代藝術那麼拘謹收斂，而是在規矩中見活潑，收束中見遼闊。

　　這與北魏這些朝代做的鋪墊關係極大。年少時學歷史，最不願關注的就是那些小朝代，比如隋唐之前的魏晉南北朝，兩宋之前的五代十國，像一團麻，迷亂紛呈，永遠也理不清。自西晉至隋唐近三百年的空隙裏，中國就沒有被統一過，一直存在着兩個以上的政權，多的時候甚至有十來個政權。但是在中

華文明的鏈條上，這些小朝代卻完成了關鍵性的過渡，就像兩種不同的色塊之間，有着過渡色銜接，色調的變化，就有了邏輯性。在粗樸凝重的漢代之後，之所以形成絢麗燦爛、開朗放達的大唐美學，正是因為它在三百年的離亂中，融入了草原文明的活潑和力量。

我們喜歡的花木蘭，其實是北魏人，也就是鮮卑人，是少數民族。她的故事，出自北魏的民謠《木蘭詩》。這首民謠，是以公元 391 年北魏徵調大軍出征柔然的史實為背景而作的。其中提到的「可汗」，指的是北魏道武帝拓跋珪。「萬里赴戎機，關山度若飛。朔氣傳金柝，寒光照鐵衣。」這首詩裏硬朗的線條感、明亮的視覺感、悅耳的音律感，都是屬於北方的，但在我們的記憶裏，從來不曾把木蘭當作「外族」，這就表明我們並沒有把鮮卑人當成外人。

北魏不僅在音韻歌謠上為唐詩的浩大明亮預留了空間，在書法上也做足了準備。北魏書法剛硬明朗、燦爛昂揚的氣質，至今留在當年的碑刻上，形成了自秦代以後中國書法史上的第二次刻石書法的高峰。我們今天所說的「魏碑」，就是指北魏碑刻。

在故宮，收藏着許多魏碑拓片，其中大部分是明拓，著名的有《張猛龍碑》。此碑是魏碑中的上乘，整體方勁，章法天成。

假若沒有北方草原文明的介入，華夏文明就不會完成如此

賴晉大夫張先春
嘉其聲績漢初趙景
王張耳浮沉秦漢之
閒終跱

《張猛龍碑》（局部）

北魏刻·明拓

北京故宫博物院 藏

重要的聚變，大唐文明就不會迸射出如此亮麗的光焰，中華文明也不會按照後來的樣子發展，一點點地發酵出李白的《上陽台帖》。

或許因為大唐皇室本身就具有鮮卑血統，唐王朝沒有像秦漢那樣，用一條長城與「北方蠻族」劃清界限，而是包容四海、共存共榮。於是，唐代人的心理空間，一下子放開了，也淡定了，曾經的黑色記憶，變成簪花仕女的香濃美豔，變成佛陀的慈悲笑容。於是，唐詩裏，有了「前不見古人，後不見來者」的蒼茫視野，有了《春江花月夜》的浩大寧靜。

唐詩給我們帶來的最大震撼，就是它的時空超越感。

李白在武則天統治的大唐帝國裏長到五歲。五歲那一年，武則天去世，唐中宗復位，李白隨父從碎葉到蜀中。二十年後，李白離家，獨自仗劍遠行，一步步走成我們熟悉的那個李白，那時的唐王朝，已經進入了唐玄宗時代。在那個交通不發達的年代，僅李白的行程，就是值得驚歎的。由此我們可以理解李白詩歌裏的縱深感，他會寫「明月出天山，蒼茫雲海間」，也會寫「蘭陵美酒鬱金香，玉碗盛來琥珀光」。

李白是從歐亞大陸的腹地走過來的，他的視野裏永遠是「明月出天山，蒼茫雲海間」，是「山隨平野盡，江入大荒流」，明淨、高遠。他有家——詩、酒、馬背，就是他的家。所以他的詩句充滿了意外——他就像一個浪跡天涯的牧民，生命

《李白行吟圖》

南宋・梁楷

台北故宮博物院 藏

中總有無數的意外，等待着與他相逢。

李白的個性裏，摻雜着遊牧民族歌舞的華麗、酣暢、任性，找得見五胡、北魏的影子。

而卓越的藝術，無不產生於這種任性。

李白精神世界裏的紛雜，更接近唐代的本質，把許多元素、許多成色攪拌在一起，綻放成明媚而燦爛的唐三彩。

這個朝代，有玄奘萬里獨行，寫成《大唐西域記》；在李白身邊，活躍着大畫家吳道子、大書法家顏真卿、大雕塑家楊惠之……

而李白，又是大唐世界裏最不安分的一個。

也只有唐代，能夠成全一個真正的李白。

如何讀懂李白？

讓我們的目光回到這張紙上。

《上陽台帖》所說的陽台在哪裏，我始終不得而知。如今的高樓屋宇，陽台到處都是，我卻找不到李白上過的陽台。至於李白是在甚麼時候、甚麼狀態下上的陽台，更是一無所知。所有與這幅字相關的環境都消失了，查《李白全集編年注釋》，卻發現《上陽台帖》（書中叫《題上陽台》）沒有編年，只能打

入另冊，放入《未編年集》，而《李白年譜簡編》裏也查不到。

　　沒有空間坐標，我就無法確定它的時間坐標，無法推斷李白書寫這份手稿的處境與心境。很久以後一個雨天，我坐在書房裏，讀唐代張彥遠《歷代名畫記》，書中突然驚現一個詞語「陽台觀」讓我眼前一亮，豁然開朗。

　　就在那一瞬間，我內心的迷霧似乎被大唐的陽光驟然驅散。

　　根據張彥遠的記載，開元十五年（公元 727 年），奉唐玄宗的諭旨，一個名叫司馬承禎的著名道士上王屋山，建造陽台觀。司馬承禎是唐代有名的道士，當年睿宗李旦決定把皇位傳給李隆基之前，就曾經召見了司馬承禎，向他請教道術。睿宗之所以傳位，顯然與道家清靜無為的思想有關。

　　司馬承禎是李白的朋友，李白在司馬承禎上山的三年前（公元 724 年）與他相遇，並成為忘年之交。為此，李白寫了《大鵬遇希有鳥賦》（中年時改名《大鵬賦》），開篇即寫：「余昔於江陵見天台司馬子微，謂余有仙風道骨，可與神遊八極之表。」司馬子微，就是李白的好友司馬承禎。

　　《海錄碎事》裏記載，司馬承禎與李白、陳子昂、宋之問、孟浩然、王維、賀知章、盧藏用、王適、畢構，並稱「仙宗十友」。

　　《上陽台帖》裏的陽台，肯定是司馬承禎在王屋山上建造的陽台觀。

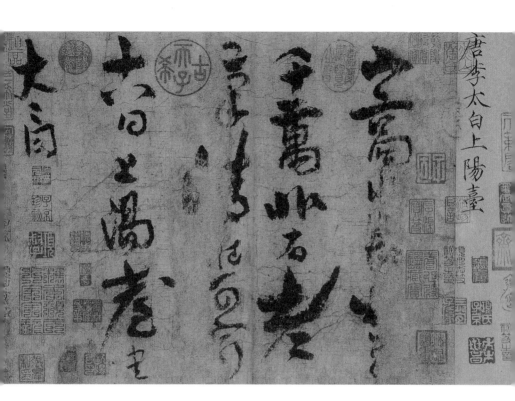

《上陽台帖》（局部）

唐·李白

北京故宮博物院 藏

唐代，是王屋山道教的興盛時期，有一大批道士居此修道。篤愛道教的李白，一定與王屋山有着千絲萬縷的聯繫。李白曾在《寄王屋山人孟大融》裏寫：「願隨夫子天壇上，閒與仙人掃落花。」

可能是應司馬承禎的邀請，天寶三年（公元 744 年）冬天，李白同杜甫一起渡過黃河，去王屋山。他們本想尋訪道士華蓋君，但沒有遇到。這時他們見到了一個叫孟大融的人，志趣相投，所以李白揮筆給他寫下了這首詩。

那時，李白剛剛鼻青臉腫地逃出長安。但《上陽台帖》的文字裏，卻不見一絲一毫的狼狽。彷彿一出長安，鏡頭就迅速拉開，空間形態迅猛變化，天高地廣，所有的痛苦和憂傷，都在炫目的陽光下，煙消雲散。

因此，在歷史中的某一天，在白雲繚繞的王屋山上，李白抖筆，寫下這樣的文字：

山高水長，物象千萬，非有老筆，清壯可窮。
十八日，上陽台書，太白。

那份曠達，那份無憂，與後來的《早發白帝城》如出一轍。
長安不遠，但此刻，它已在九霄雲外。只是，在當時，很少有人真懂李白。

　　在後世的文字裏，李白從未停止玩「穿越」。從唐宋傳奇，到明清話本，李白的身影到處可見。彷彿每個人都會在自己的路上遭遇李白。這是他們的「白日夢」，也是一種心理補償——沒有李白的時代，會是多麼乏味。

　　李白，則在這樣的「穿越」裏，得到了他一生渴望的放縱和自由。

　　「人生在世不稱意，明朝散髮弄扁舟。」李白的意思是説：「你們等着，我來了。」他會散開自己的長髮，放出一葉扁舟，無拘無束地，奔向物象千萬，山高水長。

　　此際，那一卷《上陽台帖》，正夾帶着所有往事風聲，在我面前徐徐展開。

　　靜默中，我在等候寫下它的那個人。

行楷《灼艾帖》

我們所熟知的千古名篇《醉翁亭記》，是歐陽修被貶滁州之時創作的。

假如有時光飛船，我很希望能夠回到慶曆六年（公元1046年）的滁州，去看一看歐陽修看過的豐山，去飲一飲他飲過的釀泉，去品一品他的處境，去讀一讀他寫下的藝術佳作……

歐陽修的醉與醒

歐陽修何以創作了千古名篇《醉翁亭記》？

　　環滁皆山也。其西南諸峰，林壑尤美，望之蔚然而深秀者，琅琊也。山行六七里，漸聞水聲潺潺，而瀉出於兩峰之間者，釀泉也……

　　歐陽修從帝王之都奔向閉塞荒涼的小城滁州，心情就像帝國的前景一樣無比晦暗。此前，范仲淹罷參知政事，知邠州；富弼罷樞密副使，知鄆州；杜衍罷為尚書左丞，知兗州；韓琦罷樞密副使，知揚州。

　　隨着歐陽修被貶，雖然一些新政措施仍在帝國的土地上暗中發酵，但被寄予厚望的「慶曆新政」基本上成了秋風落葉，四散飄零，大好形勢，毀於一旦。

　　慶曆五年的冬天，是歐陽修心裏最寒冷的冬天。初到滁州，他的心情怎麼也晴朗不起來，那基調就像他過汴河時寫在詩裏的：「野岸柳黃霜正白，五更驚破客愁眠。」

　　歐陽修被貶的真實原因是他支持新政，卻因某種道德上的「惡名」被政治對手收拾，我想，這一定讓他感到意外、窩囊。

　　所幸，歐陽修去的是滁州，地處長江下游北岸的一座小城。

到了那裏，他才發現這裏竟是陽光明媚、雨水充沛、大地潤澤、山巒起伏，滁河及清流河貫通境內，通江達海，讓他的目光變得悠遠而澄澈，連呼吸都一下子清朗起來。他千里迢迢奔波而來，抵達的，竟然是一塊風水寶地。

就像他在《豐樂亭記》裏寫的，五代干戈擾攘之際，這裏曾歷經戰火。公元 956 年，時任後周大將的宋太祖趙匡胤與南唐中主李璟的部將皇甫暉、姚鳳會戰於滁州清流山下，南唐軍隊敗入滁州城。隨後趙匡胤在東城門外親手刺傷皇甫暉，生擒二將，攻佔滁州。如今，百年已逝，但見山高水清，昔日戰爭的瘡痍已經消泯無痕，滁州變成了一個封閉安定的世外桃源。由於不在水陸要衝之地，當地百姓基本不了解外界所發生的一切，而是安於耕田種地、自給自足，快樂恬適地度過一生。

這是一塊沒有被王朝政治污染的地方。朝政如泰山壓頂，讓人去承受生命中不能承受之重；滁州卻讓人的身體變爽，精神變輕，輕得可以飛起來，飛越屋頂，飛越田野，飛越山川河流。

在滁州，連文字都是乾淨的，不再涉及黨爭、攻訐、誣陷、謾罵。歐陽修感到自己的身體無限地敞開了，猶如一棵樹，在大地上默然生長，渾身通透地伸展着枝葉。

歐陽修寫《秋聲賦》，其實他不僅聽見了秋的聲音，包含了風雨驟至的聲音、草木凋零的聲音、蟲鳥唧唧的聲音，而是聽見了萬物的聲音——這世間的一切，其實都是會說話的，但尋

常人追名逐利，某些功能被遮蔽了，所謂「五色令人目盲，五音令人耳聾，五味令人口爽，馳騁畋獵令人心發狂」。才對這些悦耳的聲音閉目塞聽。只有像歐陽修這樣，把自己變成了零，才聽得懂所有的聲音。他的文字，不過是複述了萬物的語言。

從這個意義上説，滁州不僅撫慰了歐陽修，而且養育了歐陽修，讓他生命的意義變大了，書寫的世界也隨之壯大。它讓一個語言鋭利的諫官，一步步成為文學史裏的大家，變成世人皆知的「醉翁」。

他書寫的神經被激活，讓九百多年後的我們在書頁間讀到了這樣的文字：「修之來此，樂其地僻而事簡，又愛其俗之安閒。既得斯泉於山谷之間，乃日與滁人仰而望山，俯而聽泉。掇幽芳而蔭喬木，風霜冰雪，刻露清秀，四時之景，無不可愛……」

滁州給他的一切，朝廷不會給。朝廷可以給他官職，卻從來不像這樣讓他的生命變得如此充沛和豐饒。

為甚麼歐陽修號稱「醉翁」？

峰迴路轉，有亭翼然臨於泉上者，醉翁亭也。作亭者誰？山之僧智仙也。名之者誰？太守自謂也。太守與客來飲於此，飲少輒醉，而年又最高，故自號曰醉翁也……

歐陽大人說了，他不善飲酒，「飲少輒醉」，所以我想把他弄醉應當不是件甚麼難事。

但歐陽修的魅力，正在於醉。沒有醉，就沒有「醉翁」了。醉是一種幸福，醉是一種境界，甚至，醉也是一種醒──你看，「醉」與「醒」，都是「酉」字邊，都與酒有關。沒有酒哪來的醉？沒有酒哪來的醒？其實，醒就是醉，醉也是醒。該醒則醒，該醉則醉。世人皆醒我獨醉，世人皆醉我獨醒。只有真正的智者，才能夠在醉與醒之間自由地往返。

古來卓越的藝術家，都是醉與醒之間的自由往返者。沒有醉，哪來王羲之的《蘭亭序》，哪有曹孟德的《短歌行》？從商周青銅器到唐詩宋詞，我從中國古代藝術裏聞到了絲絲縷縷的酒精味兒。所以李白說了：「鐘鼓饌玉不足貴，但願長醉不復醒。古來聖賢皆寂寞，惟有飲者留其名。」

李白喝酒厲害，「一日須傾三百杯」。我說的不是「飲」，是「喝」，像喝水那樣地喝。李白那般豪飲，一般人跟不上他的節奏，一會兒工夫就會醉眼迷離。

歐陽修「飲少輒醉」，我猜他一定不是飲，而是小酌。宋代文人生活是優雅的、精緻的、細膩的，不會像《水滸傳》裏寫的，動不動就一壺燒酒、二斤牛肉，其他甚麼都沒有。歐陽修飲酒，其實不是飲，更不是喝，是一小口一小口地咂，一壺酒、幾碟菜，可以「堅持」半天，讓千種風景、萬般思緒，都隨着

酒液，一點點地滲入身體，讓靈魂變輕，一點點地飄浮到空中。

歐陽修的詩詞，也總是帶着微醺的感覺。他的詞裏，有《採桑子》裏的「一片笙歌醉裏歸」「穩泛平波任醉眠」，有《浪淘沙》中的「把酒祝東風，且共從容」；他的詩裏，有「野菊開時酒正濃」，有「鳥啼花舞太守醉」，有「酌酒花前送我行」……

其實，歐陽修不只因酒而醉，因酒而醒，真正讓他沉醉的，是文字的世界、藝術的世界。他在王朝政治裏丟失了自己，又在文藝的世界裏找回了自己。在那個世界裏，他能找回屬於自己的尊嚴，體會到自己的強大。那是一種不在乎別人踐踏、別人也無法踐踏的強大。

醉翁之意不在酒，在乎山水之間也。山水之樂，得之心而寓之酒也……

宋代文人大面積地被貶謫，形成了一種獨特的貶謫文化。這個文化，別的朝代沒有。

宋代是真正的「人類群星閃耀時」，但這群星中的大部分人都沒逃過貶謫。對於宋代文人來說，貶謫似乎已不是「無妄之災」，而幾乎成為必須接受的命運，成了他們官場生涯的必修課，讓他們在政治夢想中斷的地方，生長出新的生命意義。

　　於是我們看到一個有趣的現象，宋代文人貶謫的高峰，同時也是中國文學和藝術史創作的高峰。范仲淹被貶知鄧州，寫下了《岳陽樓記》；蘇舜欽被開除公職，扁舟南遊，旅於吳中，寫下了《滄浪亭記》；歐陽修被貶知滁州，寫下了《醉翁亭記》。《岳陽樓記》《滄浪亭記》《醉翁亭記》，中國散文史上這著名的「三記」，居然都寫於同一時期，而且都與貶謫、削籍這些倒霉的事有關。

　　他們的貶謫之地，也因此不再是他們曾經居留過的一個地方，而是成了他們精神上的再生之地。歐陽修自號「醉翁」，蘇軾自號「東坡居士」，黃庭堅自號「涪翁」（黃庭堅另一號為「山谷道人」，是他赴任太和知縣時取的），都是以貶謫之地為自己命名，以此來表達對它們的紀念。這些貶謫之地、流放之所，也成了中國文學、藝術史上的聖地。

　　在貶謫之地，他們脫胎換骨，變成了那個最好的自己。這是貶所的風水所養，是艱苦的環境所煉，也是他們的內心所修。

歐陽修有哪些書法作品？

　　宋代是中國藝術的黃金時代，許多藝術家同時是政治家，他們的政治生涯和藝術生涯是重合的。

　　在中國古代，王朝政治是壓抑人性的，他們卻在官場上保留了自我，保留了天性，保留了屬於孩童的那一份純真，朝政的黑暗從來不曾阻斷夢想的光源，很大程度上歸因於他們在自然、民間、社會中汲取的精神能量。他們的人生，也不再只是政治的人生，更是藝術的人生、審美的人生。他們讓後人們知道，不僅自然可以審美，藝術可以審美，人生，也是可以審美的。

　　晏殊、歐陽修、蘇東坡、黃庭堅、米芾這一干人等，無論他們的命運如何大起大落、現實處境何等不堪，像蘇東坡《寒食帖》裏寫的「泥污燕支雪」，像陸游《卜算子・詠梅》裏寫的「零落成泥輾作塵」，他們的生命境界都是那麼美，不只美在他們的詩詞、書法，他們的衣食住行、舉手投足都是美的。江湖苦難中生長出的美也是美，而且比廟堂廣廈中的美還要美。

　　唐宋八大家，是散文的八大家。若說詞，歐陽修不如他的晚輩蘇軾、辛棄疾有浩蕩之氣；若說書法，也比不上「蘇黃米蔡」（蘇軾、黃庭堅、米芾、蔡襄）。但歐陽修的散文絕對可以縱橫四海、笑傲古今。

　　唐宋八大家中，唐代佔兩位，即韓愈、柳宗元；宋代佔六位，即歐陽修、蘇洵、蘇軾、蘇轍、王安石、曾鞏。這八位中，歐陽修是一位承上啟下的人物，是一個關鍵性的樞紐。在他的

前面，站着韓愈、柳宗元，他們破駢為散，「文起八代之衰」，共同倡導了「古文運動」，重視作家的品德修養，重視寫真情實感，強調要有「務去陳言」和「詞必己出」的獨創精神。歐陽修則把這樣一種文體精神帶入宋代，醉心於清新流暢、平易自然的風格。在歐陽修看來，一個寫作者內心世界的豐贍與深厚，是從文字裏流出來的，無須靠艱澀古奧、裝腔作勢的文句來嚇唬人，寫作者的內心深厚了，表達反而雲淡風輕。

《醉翁亭記》裏，我們看見了滁州的山、水、雲、樹，也看見了歐陽修自己。

假如宋代是一個大湖，歐陽修就是湖邊的一片池塘，平靜、深厚、不浮躁、不喧囂，無風不起浪，有風也不起甚麼大浪。當韓愈、柳宗元的文脈流過來，匯聚到歐陽修這裏之後，開始與山水風物相結合，與他的氣魄精神相結合，自成了一種氣派，又經過他，分蘖出許多支流，讓後人在最大面積上得到

恩惠。宋代的「六大家」，乃至宋初的文壇，歐陽修無疑是核心，是盟主，是靈魂人物。有他的召引，散文「六大家」才能齊聚北宋文壇，成為中國文學和藝術史上最輝煌的記憶。

南宋時，曾有人買到《醉翁亭記》手稿，發現文章開頭曾用幾十字描寫滁州四面有山的環境氣氛，最後全部被塗抹掉，只留「環滁皆山也」五字，極其簡潔有力，可見歐陽修把「務去陳言」落到了實處。

可惜的是，歐陽修的墨跡，南宋人看得到，如今可見的卻只有北京故宮博物院藏《灼艾帖》，台北故宮博物院藏《集古錄跋》《上恩帖》《局事帖》，遼寧省博物館藏《自書詩文手稿》等，屈指可數了。

其中，北京故宮博物院藏《灼艾帖》，是歐陽修給故人的信札。帖中「見發言」，不是他看見了甚麼，要發言，這「發」，就是歐陽發，「發言」，就是歐陽發說的話；「灼艾」，是艾灸，中醫療法之一，通過燃燒艾絨熏灸人體的某些穴位。

這一卷《灼艾帖》，想必也是帶着酒意寫下來的。頓挫起伏，轉折迂迴，像風一樣無形，像水一樣泛着漣漪，綿如虬枝，細如卧蠶，豪氣裏帶着柔情，從容裏帶着迫切，思相見，思相見，不知故人何時來。

書法上，歐陽修稱不上大家。但年少時蘆荻作筆，在地上習字，篤之彌深，也有獨到見解：不能專師一家，模擬古人，

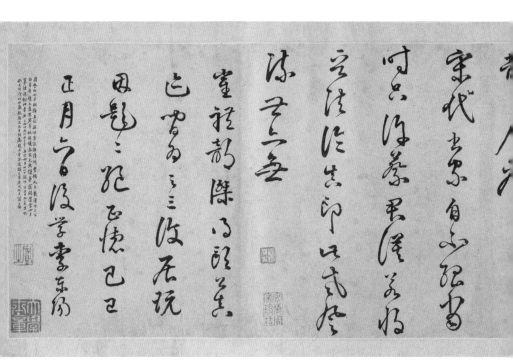

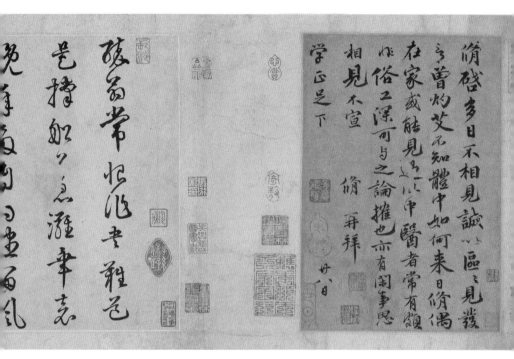

《灼艾帖》全卷

左・明・李東陽題跋　　右・北宋・歐陽修正文

北京故宮博物院 藏

脩啓多日不相見誠以區區見發
言曾灼艾不知體中如何來日脩偶
在家或能見乃以中醫者常有顧
以俗工深可与之論攫也亦有閣事思
相見不宣
脩　再拜
廿八日
学正足下

而貴在得意忘形，自成一家之體，否則淪為書奴。歐陽修書法，敦厚中見凌厲，練達中見機趣，蘇東坡評說歐陽修書法時用了八個字「神采秀發，膏潤無窮」，一如他的散文，更如他本人。

　　所以，看見歐陽修的書法，就像看見了歐陽修，蒼顏白髮，清眸豐頰，手執酒壺，坐在眾人中間，一杯復一杯地暢飲，那麼爛漫自由，等酒壺裏空了，起身欲尋，一個趔趄，碰落一樹梨花雪。

行書《寒食帖》

蘇東坡一生創作無數，我書架上擺着厚厚二十卷《蘇軾全集校注》，其中詩詞集佔了九卷，文集佔了十一卷。在黃州最困頓的三年，反而讓蘇東坡迎來了創作的高峰：「大江東去，浪淘盡，千古風流人物。」（《念奴嬌·赤壁懷古》）「小舟從此逝，江海寄餘生。」（《臨江仙·夜歸臨皋》）「回首向來蕭瑟處，歸去，也無風雨也無晴。」（《定風波·莫聽穿林打葉聲》）……這些名句，都是黃州賜給他的，還有《前後赤壁賦》等流傳大江南北的散文，《寒食帖》《獲見帖》《職事帖》《一夜帖》《覆盆子帖》《新歲展慶帖》《人來得書帖》這些書法作品，都與黃州密不可分。

北宋元豐五年（公元 1082 年）四月初四，黃州的那場雨，注定是一場進入中國書法史的雨。

蘇東坡的峰迴路轉

《寒食帖》的創作背景是甚麼？

四月初四這天是寒食節，在唐宋，一年的節氣中，人們最重視寒食與重陽，不像我們今天重視端午與中秋。像許多傳統節日一樣，寒食節也是一個與歷史相聯的日子，這個日子，會讓許多文人士子萌生思古之幽情。更何況，公元1082 年的寒食節，有雨。

在唐代，顏真卿曾寫下一紙《寒食帖》：

> 天氣殊未佳，
> 汝定成行否？
> 寒食只數日間，
> 得且住，為佳耳。

這碑帖，蘇東坡想必是見過的，顏字的肆意揮灑，也一定讓蘇東坡心有感念。不知道蘇東坡的《寒食帖》，與記憶中那幅古老的《寒食帖》是否有關係。

宋神宗元豐年間，一場機構改革浪潮正在大宋王朝如火如荼地展開。朝廷試圖以此扭轉政府部門機構重疊、職責不明、人浮於事的現象。至元豐五年，大宋朝廷已經仿照唐六典所載官制，頒三省、樞密院、六曹條制，任命了尚書、中書、

門下三省長官，實行了新官制，史稱「元豐改制」。

　　這一連串令人眼花繚亂的變化，都與蘇東坡無關。那時的他，沒有文件可看，沒有奏摺可寫，也不用去受皇帝的窩囊氣，他的眼裏，只有寒來暑往、秋收冬藏。他的每一個日子都是具體的、細微的。

　　公元 1082 年，宋神宗元豐五年，蘇東坡來到黃州的第三個寒食節，一場雨下了很久。西風一枕，夢裏衾寒，蘇東坡在宿醉中醒來，凝望着窗外顫抖的雨絲，突然間有了寫字的衝動。他拿起筆，伏在案頭，寫下了今天我們最熟悉的行書──《寒食帖》。

　　九個多世紀過去了，在台北故宮，我們讀出他的字跡：

> 自我來黃州，
>
> 已過三寒食。
>
> 年年欲惜春，
>
> 春去不容惜。
>
> 今年又苦雨，
>
> 兩月秋蕭瑟。
>
> 臥聞海棠花，
>
> 泥污燕支雪。
>
> 暗中偷負去，

夜半真有力。

何殊病少年，

病起頭已白。

春江欲入戶，

雨勢來不已。

小屋如漁舟，

濛濛水雲裏。

空庖煮寒菜，

破灶燒濕葦。

那知是寒食，

但見烏銜紙。

君門深九重，

墳墓在萬里。

也擬哭途窮，

死灰吹不起。

　　人們每年都惋惜着春天殘落，卻無奈春光離去，並不需
要人的悼惜。今年的春雨綿綿不絕，接連兩個月如同秋天蕭
瑟的春寒，令人心生鬱悶。在愁臥中聽說海棠花謝了，雨後
凋落的花瓣落在污泥上，殘紅狼藉。美麗的花在夜晚強勁的

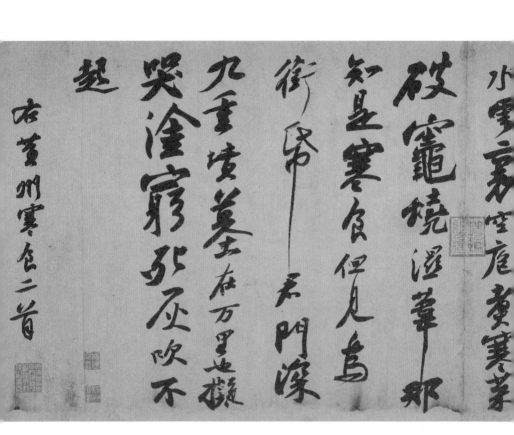

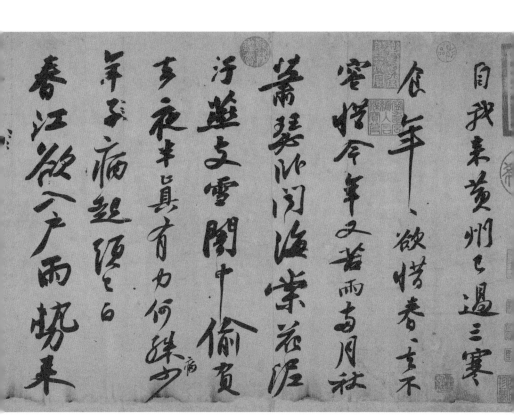

自我来黄州
已過三寒
食年
年、欲惜春、春去不
容惜今年又苦雨兩月秋
蕭瑟臥聞海棠花泥
汗燕支雪闇中偷負
去夜半真有力何殊少
年子病起須已白
春江欲入戶雨勢来

《寒食帖》

北宋·蘇軾

台北故宮博物院 藏

雨中凋謝，叫人無可奈何。這和患病的少年病後起來頭髮已經衰白有甚麼區別呢？

　　春天江水高漲，就要浸入門內，雨勢沒有停止的跡象，小屋子像一葉漁舟，漂流在蒼茫的煙水中。廚房裏空蕩蕩的，只好煮些蔬菜，在破灶裏用濕蘆葦燒着。山中無日月，時間早就被遺忘了，屋中人對於寒食節的到來，更恍然不知，直至看到烏鴉銜着墳間燒剩的紙灰，悄然飛過，才想到今天是寒食節。想回去報效朝廷，無奈朝廷門深九重，可望而不可即；想回故鄉，祖墳卻遠隔萬里。或者，像阮籍那樣，作途窮之哭，但卻心如死灰，不能復燃。

　　人間一世，如花開一季。春去春回、花開花落的記憶，年年相似，宛如老樹年輪，於無知覺處靜靜疊加。惟在某一動念間，那些似曾相識的亙古哀愁，藉由特別場景或辭章，暗夜潮水般奔湧襲來，令人猝不及防。靈犀觸動時，心，遂痛到不能自已。

　　看海棠花凋謝，墜落泥污之中，蘇東坡把一個流放詩人的沮喪與憔悴寫到了極致。

如何欣賞《寒食帖》？

　　這紙《寒食帖》，詩意苦澀，雖也蒼勁沉鬱、幽咽迴旋，但放在蘇東坡三千多首詩詞中，算不上是傑作。然而作為書法作品，那淋漓多姿、意蘊豐厚的書法意象，卻力透紙背，使它成為千古名作。

　　這張帖，乍看上去，字形並不漂亮，很隨意。但隨意正是蘇東坡書法的特點。

　　通篇看去，《寒食帖》起伏跌宕，錯落多姿，一氣呵成，迅疾而穩健。蘇東坡將詩句中心境情感的變化，寓於點畫線條的變化中，或正鋒，或側鋒，轉換多變，順手斷連，渾然天成。其結字亦奇，或大或小，或疏或密，有輕有重，有寬有窄，參差錯落，恣肆奇崛，變化萬千。

　　我們細看，「臥聞海棠花，泥污燕支雪」兩句中的「花」與「泥」兩字，是彼此牽動，一氣呵成的。而由美豔的「花」轉入泥土，正映照着蘇東坡由高貴轉入卑微的生命歷程。眼前的海棠花，紅如胭脂，白如雪，讓蘇東坡想起自己青年時代的春風得意，但轉眼之間，風雨忽至，把鮮花打入泥土。而在此時的蘇東坡看來，那泥土也不再骯髒和卑微。落紅不是無情物，化作春泥更護花。花變成泥土，再變成養分，去

我来黃州已過三寒

年、欲惜春、去不

惜今年又苦雨两月秋

卧聞...習...柴...

滋養花的生命，從這個意義上說，貌似樸素的泥土，也是不凡的。從這兩句裏，可以看出蘇東坡的內心已經從痛苦的掙扎中解脫出來，走向寬闊與平靜。

飽經憂患的蘇東坡，在四十六歲上忽然了悟——藝術之美的極境，竟是紛華剝蝕淨盡以後，那毫無偽飾的一個赤裸裸的自己。藝術之難，不是難在技巧，而是難在不粉飾、不賣弄，難在能夠自由而準確地表達一個人的內心處境。在蘇東坡這裏，宋代書法與強調法度的唐代書法絕然兩途。

「唐人尚法，宋人尚意」，是後人對唐宋書法風格的總結。端詳《寒食帖》，我發現它並不像唐代書法，在唐代無論楷書還是草書，都有一種先聲奪人的力量，這張《寒食帖》卻有些近乎平淡，但它經得起反覆看。

《寒食帖》裏，蘇東坡的個性，揮灑得那麼酣暢淋漓，無拘無束。

《寒食帖》（局部）

北宋・蘇軾

台北故宮博物院 藏

蘇東坡説：「吾書雖不甚佳，然自出新意，不踐古人，是一快也。」即使寫錯字，他也並不在意。「何殊病少年，病起頭已白。」這裏他寫錯了一個字，就點上四點，告訴大家，寫錯字了。

蘇東坡既隨性，又嚴正，有人來求字，他常一字不賜；後來他在元祐年間返京，在禮部任職，興之所至，見到案上有紙，不論精粗，隨手成書。還有人説他好酒，又酒力不逮，常常幾龠 ❶ 之後，就已爛醉，也不與人打個招呼，就酣然入睡，鼾聲如雷。沒過多久，他自會醒來，落筆如風雨，皆有意味，真神仙中人。

真正偉大的藝術家，都是制定規則的人，不是遵從規則的人。

當然這規則，不是憑空產生的，而是有着深刻的精神根基。

在《寒食帖》裏，蘇東坡宣示着自己的規則。比如「但見烏銜紙」的那個「紙」字，「氏」下的「巾」字，豎筆拉得很長，彷彿音樂中突然拉長的音符，或者一聲幽長的歎息，這顯然受到顏體字橫輕豎重的影響，但蘇東坡表現得那麼隨性誇張，毫無顧忌。

❶　龠（yuè），古代容量單位。

　　但在那歎息背後，我們看到的卻是風雨裏的平靜面孔。

　　這字，不是為紀念碑而寫的，不見偉大的野心，卻正因這份興之所至、文心剔透而偉大。

　　在蘇東坡看來，自己只是個普通人，一個平凡無奇的小人物，在季節的無常裏，體驗着命運的無常。

　　只有參透這份無常，生命才能更持久、更堅韌。

為甚麼《寒食帖》被奉為「行書第三」？

　　在中國書法史上，王羲之的《蘭亭序》、唐代書法家顏真卿的《祭姪文稿》和蘇東坡的《寒食帖》，被後人譽為「天下三大行書」。《寒食帖》何以有如此盛譽？

　　在蘇東坡創作《寒食帖》之後的若干年，他又被遠謫到海南，而那時黃庭堅也身處南方的貶謫之地。當這張《寒食帖》輾轉到黃庭堅手上的那一刻，他激動之情不能自已，於是欣然

> **TIP**
>
> 這種困厄中的平靜，曾讓日本漢學家吉川幸次郎深感驚愕。他在《宋詩概論》裏說，正是以蘇東坡為代表的宋代藝術家改變了唐詩中的悲觀色彩，創造出淡泊自然的宋詩風格。

乾元元年歲次戊戌九月庚

午三言壬申從故州銀青光祿

夫使持節蒲州諸軍事蒲州

刺史上輕車都尉丹楊縣開國

侯真卿以清酌庶羞祭

命筆，在詩稿後面寫下這樣的題跋：

　　東坡此詩似李太白，猶恐太白有未到處。此書兼顏魯公、楊少師、李西台筆意。試使東坡復為之，未必及此。它日東坡或見此書，應笑我於無佛處稱尊也。

　　意思是說，蘇東坡的《寒食帖》寫得像李白，甚至有李白達不到的地方。它還同時兼有了唐代顏真卿、五代楊凝式、北宋李建中的筆意。假如蘇東坡重新來寫，也未必能寫得這麼好了。

　　黃庭堅熱愛蘇東坡的書法，但二人書道，各有千秋。蘇東坡研究專家李一冰先生說：「蘇宗晉唐，黃追漢魏；蘇才浩瀚，黃思邃密；蘇書勢橫，黃書勢縱。」因為蘇東坡字形偏橫，黃庭堅字形偏縱，所以二人曾互相譏諷對方的書法，蘇東坡說黃庭堅的字像樹梢掛蛇，黃庭堅說蘇東坡的字像石壓蛤蟆，

《祭姪文稿》（局部）

唐·顏真卿

台北故宮博物院 藏

《跋蘇軾黃州寒食詩》（局部）

北宋・黃庭堅

台北故宮博物院 藏

説完二人哈哈大笑，因為他們都抓到了對方的特點，並且形容得惟妙惟肖。

回望中國書法史，蘇東坡是一個重要的界碑，因為蘇東坡的書法在宋代具有開拓性的意義。如學者趙權利所説：「從宋朝開始，蘇東坡首先最完美地將書法提升到了書寫生命情緒和人生理念的層次，使書法不僅在實用和欣賞中具有悦目的價值，而且具有了與人生感悟同弦共振的意義，使書法本身在文字內容之外，不僅可以怡悦性情，而且成為了生命和思想外化之跡，實現了書法功能的又一次超越。這種超越，雖有書法規則確立的基礎，但絕不是簡單的變革。它需要時代的醞釀，也需要個性、稟賦、學力的滋養，更需要蘇東坡其人品性的依託和開發。」

從北京故宮博物院所存的蘇東坡書法手跡中，可以清晰地看到他醞釀、演進的軌跡。現存蘇東坡最早的行草書手跡是《寶月帖》，寫下它時，蘇東坡正值仕途的上升期，他的字跡中，透露出他政治上的豪情與瀟灑。另有《治平帖》《臨政精敏帖》，這些墨跡筆法精微，字體蕭散，透着淡淡的超然意味，那時，正是他與王安石的新法主張相衝突的時候。

在黃州，蘇東坡迎來了命運的低潮期。正是這個低潮，讓他在藝術上峰迴路轉，使他的藝術成就在經歷了生命的曲折與困苦之後，逐漸走向頂峰。

　　代表蘇東坡一生書法藝術最高成就的作品，基本上都是在黃州完成的。《新歲展慶帖》《人來得書帖》《職事帖》《一夜帖》《梅花詩帖》《京酒帖》《啜茶帖》《前赤壁賦卷》等。但《寒食帖》是他書風突變的頂點。

　　蘇東坡的《前赤壁賦》寫於《寒食帖》之後，也不像《寒食帖》那樣激情悠揚。那時，蘇東坡的內心，愈發平實、曠達。他愛儒，愛道，也愛佛。最終，他把它們融匯成一種全新的人生觀——既不遠離紅塵，也不拚命往官場裏鑽營。他是以出世的精神入世，溫情地注視着人世間，把自視甚高的理想主義置換為溫暖的人間情懷。

　　此時我們再看《後赤壁賦》，會發現蘇東坡的字已經變得莊重平實，字形也由稍長變得稍扁。他的性格，他書法中常常為後人詬病的「偃筆」也已經顯現。蘇東坡和他的字，都已經脫胎換骨了。

《一夜帖》

北宋・蘇軾

台北故宮博物院

一夜尋黃居寀龍不獲方悟半
月前是曹光州借去摹搨更須
一兩月方取得恐王君疑是翻悔
且告子細說與纘取得即納去
卻寄團茶一餅与之旋其好事
也　耑白
芾

季常

行楷《去國帖》

辛棄疾出生的那一年（紹興十年，公元 1140 年），正是金兀朮「戊午和議」，分三路向南宋進攻，岳飛取得郾城、潁昌大捷，乘勢佔鄭州、克河南、圍汴京，在中原戰場上威風八面的年月。因此說，抗金是辛棄疾的胎教；辛棄疾的身體裏，天生帶有戰鬥的基因。一年後，「紹興和議」達成，淮河中流成為宋金分界線，辛棄疾的老家——山東歷城淪為金國「領土」。又過一年，岳飛含恨而死，又為辛棄疾的成長蒙上了一層悲愴的底色。辛棄疾出生時，他還是宋人，長到一週歲就成「金國人」了，或者說，是宋王朝淪陷區居民；直到二十多歲時返回南宋，才正式「恢復」了他宋人的身份。

挑燈看劍辛棄疾

玉珣帖与其男陂皆可寶玩
即紫池側經六光潤堪愛湯
製枯槎父石以配之乾隆丙寅
春日長春書屋御識

辛棄疾的詞中，你最喜歡哪一句？

辛棄疾的一生中，為後人留下了許多膾炙人口的詞句。

辛棄疾的詞，國學大師王國維喜歡的，是「驀然回首，那人卻在，燈火闌珊處」；我喜歡的，則是「醉裏挑燈看劍，夢回吹角連營」。

唐代飽受藩鎮之害，宋代為防武人作亂，實行了重文輕武的政策，像岳飛、韓世忠這樣出入殺場的武將，自然遭受皇帝的猜忌，認為他們「政治上不可靠」。弔詭的是，文強武弱，使大宋飽受金國摧殘，大宋江山一次次被入侵，版圖一次次在縮水，只得把文人逼上戰場，做皇帝心中忌憚的武將，辛棄疾就是其中之一。

> **TIP**
>
> 王國維先生在《人間詞話》中說：「古今之成大事業、大學問者，必經過三種之境界：『昨夜西風凋碧樹，獨上高樓，望盡天涯路。』此第一境也。『衣帶漸寬終不悔，為伊消得人憔悴。』此第二境也。『眾裏尋他千百度，回頭驀見（當作「驀然回首」），那人正（當作「卻」）在，燈火闌珊處』，此第三境也。」

　　南宋淳熙八年（公元 1181 年），四十二歲的辛棄疾剛剛接到兩浙西路提點刑獄公事的任命，就遭到台官王藺的彈劾，被朝廷不由分說地罷了官，舉家遷往信州，從此閒居十年。

　　信州是今天的江西上饒，站在文人的立場上，那裏不失為一個修身養性的好地方。何況信州這個地方，就像今天的名字一樣，是一片豐饒肥沃之地，群山映帶，水田晶亮，在歷史戰亂中屢次南遷的中原人，把曾經遙遠的南方開發成一片水草豐美之地，比一百年前（元豐三年，公元 1080 年）蘇東坡貶謫的黃州要舒服得多。尤其對於報國無門的辛棄疾來說，剛好可以在這裏寄情山水，疏放自我，讓山野的清風，稀釋自己內心的惆悵。

　　辛棄疾也試圖這樣做，在信州，他瀕湖而居，湖原本無名，他取名「帶湖」，又建亭築屋，植樹種田，晨花夕月，流連光景，散淡似神仙，就像他在《沁園春・帶湖新居將成》詞中所說：「秋菊堪餐，春蘭可佩，留待先生手自栽。」有山川花木可以悅目，有醇酒佳釀可以悅心，倘是我，那一定是樂不思蜀了。但范仲淹一句話，早已為宋代士人奠定了精神底色，就是有名的《岳陽樓記》當中那「居廟堂之高則憂其民，處江湖之遠則憂其君」。所以他們是「進亦憂，退亦憂」，無論怎樣都要憂，即使身在江湖，亦心向廟堂。

　　或許，是宋王朝內部的危機過於深重，來自外部的擠壓

過於強烈，「靖康恥」已成天下士人心中永久的傷疤，他們的危機感，他們的心頭恨，始終難以消泯。他們對江山社稷的那份責任感，正是這心頭恨激發起來的。岳飛《滿江紅》裏的「臣子恨」，到了辛棄疾詞中依然延續着：「今古恨，幾千般，只應離合是悲歡？」「還自笑，人今老。空有恨，縈懷抱。」這種責任感，使宋代文人很有陽剛之氣，很想衝鋒陷陣。

淳熙十一年（公元 1184 年），蘇東坡離開黃州並與王安石會面一百年後，司馬光完成《資治通鑒》一百年後，李清照出生一百年後，辛棄疾寫下了這首《破陣子》。這首詞是寫給他的朋友、永康學派的創立者、著名詞人陳亮的，因為就在那一年，陳亮被人告發「置毒害人」，成了故意殺人的嫌犯，被捕下獄。消息傳到信州，辛棄疾心念這位才華橫溢、英勇豪邁、一心報國的友人，也勾起了自己壯志難酬、英雄遲暮的憤悶，於是為陳亮，也為同病相憐的自己，寫下《破陣子·為陳同甫賦壯詞以寄之》：

> 醉裏挑燈看劍，
> 夢回吹角連營。
> 八百里分麾下炙，
> 五十弦翻塞外聲。
> 沙場秋點兵。

> 馬作的盧飛快，
>
> 弓如霹靂弦驚。
>
> 了卻君王天下事，
>
> 贏得生前身後名。
>
> 可憐白髮生！

「醉裏挑燈看劍」，是説在醉中把燈芯挑亮，抽出寶劍仔細打量。「夢回吹角連營」，是説他在夢裏聽見號角聲起，在軍營裏連綿不絕。「八百里分麾下炙，五十弦翻塞外聲，沙場秋點兵」，是説把酒食分給部下，讓樂器奏起軍樂，這是在秋天戰場上點兵列陣，準備出發。

「馬作的盧飛快」，是説戰馬像「的盧馬」那樣跑得飛快。「弓如霹靂弦驚」，是説弓箭像霹靂一樣離弦。「了卻君王天下事，贏得生前身後名，可憐白髮生」，意思是一心想收復失地，替君王完成大業，取得傳世的美名，可憐自己一夢醒來，竟然已是滿頭白髮！

一醉一夢，一醒一憐，折射出辛棄疾內心的無奈與蒼涼。

《去國帖》表達了甚麼？

在北京故宮博物院，收藏着辛棄疾的一幅書法真跡——《去國帖》。這幅作品是他在寫下那首著名的《菩薩蠻·書江西造口壁》之後寫成的。

《去國帖》是《宋人手簡冊》中的一頁，紙本，行楷書，縱 33.5 厘米，橫 21.5 厘米，共 10 行，110 字，是辛棄疾惟一存世的紙本書法真跡。

在北京故宮博物院，有許多這樣的惟一，比如王珣《伯遠帖》、李白《上陽台帖》、杜牧《張好好詩》，都是這些書寫者惟一的存世筆墨。《去國帖》全文如下：

棄疾自秋初去國，倏忽見冬，詹詠之誠，朝夕不替。第緣驅馳到官，即專意督捕，日從事於兵車羽檄間，坐是悾愡，略無少暇。起居之問，缺然不講，非敢懈怠，當蒙情亮也。指吳會雲間，未龜合并。心旌所向，坐以神馳。右謹具呈。宣教郎新除祕閣修撰，權江南西路提點刑獄公事，辛棄疾劄子。

這是一紙信札，全帖通篇小字，中鋒用筆，清秀穩健，不同於辛棄疾詞風的豪邁奔騰，卻表現出濃郁的書卷氣。

我們常說「文如其人」「字如其人」，但「文」和「字」，

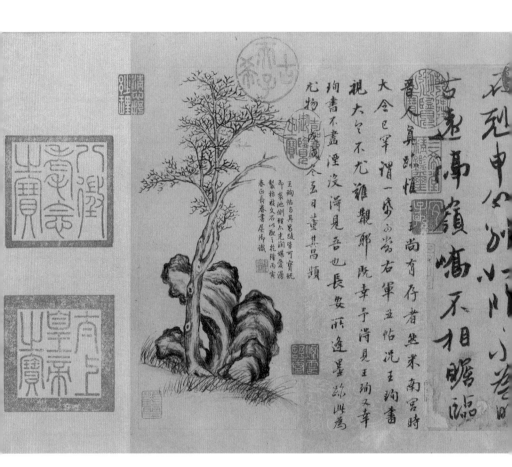

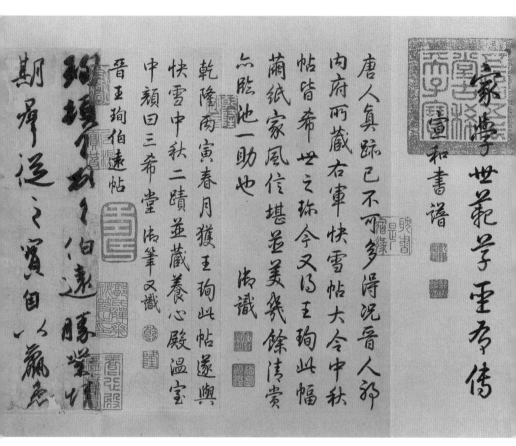

《伯遠帖》（中部為原文，兩側為歷代題跋）

東晉·王珣

北京故宮博物院 藏

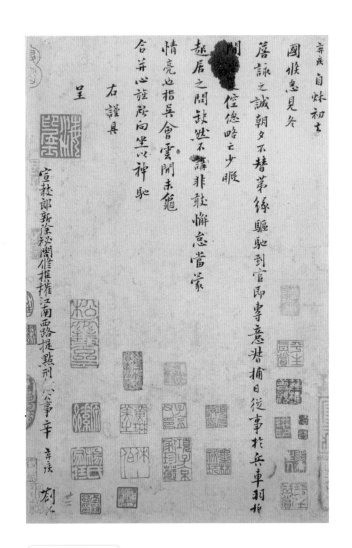

《去國帖》

南宋・辛棄疾

北京故宮博物院 藏

風格有時不盡相同，這説明詩、文、書法這些藝術都有複雜的一面，人就更是一個多面體。也正因如此，書法才成為一個豐富、立體、多元的世界，似乎總會有某種變化，超出我們的想像。幸虧這些文人在詩詞之外，有手札墨稿留到今天，讓我們從另外的角度了解他們，體會他們的內心。

《去國帖》的札封已不存，收信人是誰，已是歷史之謎。

讀《去國帖》，可知全札分成三層意思：

第一層意思是説辛棄疾勤於兵事，專心剿寇，不敢懈怠，相當於匯報「剿匪」工作；

第二層意思是他對自己到江西工作後未對收信人有「起居之問」，表示歉意；

第三層意思是他遙望杭州，不知何時才能見到收信人，表達內心熱切地期盼着領略對方的風采。

最後「右謹具呈。宣教郎新除祕閣修撰，權江南西路提點刑獄公事，辛棄疾箚子」，這是辛棄疾的落款。

透過以上三層意思，我們可以尋找到以下五條線索：一、收信人是辛棄疾的上級；二、收信人在臨安；三、《去國帖》是辛棄疾七月離開臨安後，寫給這位上級的第一封信；四、辛棄疾表達了「不負剿寇重任」的意思，可視為完成使命後的交

代；五、辛棄疾渴望回杭，面見這位上級。❶

　　辛棄疾寫《去國帖》時，他的伯樂、前右丞相葉衡已然外放，貶知建寧府，不在臨安，不可能成為辛棄疾拜謁的對象。

　　縱觀朝中的重要人物，有研究者推測，最可能的收信者，是曾覿❷。

　　曾覿，字純甫，號海野老農，汴京人，是宋孝宗趙昚❸的「潛邸舊人」，因善於察言觀色，深得宋孝宗歡心，從此「輕儇浮淺，憑恃恩寵」「搖脣鼓舌，變亂是非」，權勢盛極一時。他在歷史中的名聲比較負面，《宋史》把他歸為「佞幸」，史書中不見善評。朝臣多次上疏，指責他不學無術、見識淺薄。

　　但對於辛棄疾來說，曾覿是他在朝廷裏的靠山，是他後台的後台。

　　不幸的是，這靠山也在淳熙七年（公元 1180 年）去世。而在曾覿去世的第二年，辛棄疾即被削職為民。

　　從《去國帖》可以看出，辛棄疾的政治生涯，雖然沒有像岳飛、韓世忠那樣，需要面對皇帝對武將的猜忌，但在王朝完成第二次（也是最徹底的一次）收兵權之後，文官集團勢力坐大又成為皇帝的心腹之患，宋孝宗頻繁換相，目的就是打壓、

❶　參見吳斌《辛棄疾〈去國帖〉祕辛》。
❷　覿（dí），見：相見。
❸　昚（shèn），「慎」的異體字；用於人名。

制衡文官，讓他們懂得夾起尾巴做官。孝宗一朝宰相變換的頻率，在宋代絕無僅有，宋孝宗把帝王的馭人術發揮得淋漓盡致。葉衡外貶，伴隨的是大規模的清洗，辛棄疾的許多朋友都受到牽連，辛棄疾的心情再度沉落到谷底。

葉衡被貶了，曾覿死了，從北國飛到南方的辛棄疾徹底變成了一隻孤雁，在江南的天宇下飄零，他的身手再難有施展的機會。淳熙八年（公元 1181 年），辛棄疾就這樣心情沉重地遷往信州，從此開始了長達十年的閒居生涯。要「小舟行釣，先應種柳；疏籬護竹，莫礙觀梅」，此時的辛棄疾像一百年前的蘇東坡一樣，甘心或者不甘心地做起農民，自號「稼軒」。

辛棄疾的晚年是怎樣度過的？

淳熙十四年（公元 1187 年），太上皇趙構去世，走完了長達八十一年的漫長人生。兩年後，對政事心生倦怠的宋孝宗把皇位禪讓給兒子趙惇，是為宋光宗。

紹熙三年（公元 1192 年），辛棄疾終於再被起用，做太府少卿，後又做福州知州兼福建路安撫使。只過了兩年，宋光宗就禪位於次子趙擴（宋寧宗），成為太上皇，與辛棄疾關係甚篤的趙汝愚升任右丞相。

　　但韓侂胄 ❶ 因擁立宋寧宗趙擴即位有功，以「翼戴之功」上位，很快把持了朝政。韓侂胄的當政，終結了早前相對寬鬆的局面，回到嚴酷獨裁的「紹興十二年體制」上。

　　韓侂胄有恃無恐地打擊政治對手，右丞相趙汝愚首當其衝遭到貶逐，與趙汝愚關係密切的辛棄疾、朱熹、陳亮也在劫難逃。慶元二年（公元 1196 年），趙汝愚在衡州暴卒（一說服藥而死），辛棄疾亦被罷官。

　　辛棄疾平生的努力，再一次被歸零。只是這一次「下崗」更徹底，他一生中獲得的所有官職，全部被擼乾淨了，他變成了一介白丁。他曾在信州閒居十年，這一次賦閒，又是長達八年，直到嘉泰三年（公元 1203 年），才被重新起用，知紹興府兼浙東安撫使。那一年，辛棄疾已是六十四歲的老人，他的生命，只剩下最後四年。

　　六十四歲的辛棄疾，依然懷揣着他二十四歲的夢想，穿越陰沉沉的荒野，攜書仗劍，奔赴朝廷，向皇帝進呈北伐金國的策略。要說恢復北方，沒有誰比辛棄疾更急迫，但在他看來，汲取隆興北伐失敗的教訓更加重要，所以他向皇帝進言，切不可像當年那樣草率行事，一定要經過一二十年的準備才可行。辛棄疾還向皇帝暗示，北伐大業，光靠韓侂胄身邊那些只會搖

❶　韓侂胄（tuō zhòu），字節夫，南宋權相。

舌鼓脣的小人是不行的。

　　然而，暗弱的君上，酷烈的黨禁，專擅的政治，污濁的吏風，還有輕率的戰爭，辛棄疾縱然心懷壯志，王朝的政治泥淖也讓他寸步難行。他的所有努力，都不過是瞎子點燈罷了。「醉裏挑燈看劍」，他的掌中劍，只能刺向一片虛空。

　　開禧元年（公元 1205 年），六十五歲的辛棄疾登上鎮江北固山，面對大江，臨風而立，一股豪情，在他胸中鼓蕩，一首《永遇樂·京口北固亭懷古》，自他心中湧起：

千古江山，

英雄無覓孫仲謀處。

舞榭歌台，

風流總被雨打風吹去。

斜陽草樹，

尋常巷陌，

人道寄奴曾住。

想當年，

金戈鐵馬，

氣吞萬里如虎。

元嘉草草，

封狼居胥，

贏得倉皇北顧。

四十三年，

望中猶記，

烽火揚州路。

可堪回首，

佛狸祠下，

一片神鴉社鼓。

憑誰問，

廉頗老矣，

尚能飯否？

「金戈鐵馬，氣吞萬里如虎」，總讓我想起「醉裏挑燈看劍，夢回吹角連營」；最後一句「廉頗老矣，尚能飯否」，又讓我想起《破陣子》裏的「可憐白髮生」。兩首詞，形成了那麼完美的對應關係。

在這兩首詞裏，辛棄疾看到了從前的自己，縱馬奔馳如風，衣袖獵獵飄動，只是這一切，都成了過去時，而今的他，人已老，頭已白，手無縛雞之力，成了名副其實的糟老頭兒，讓他痛切地感受着歷史的宏偉壯闊和個體生命的微渺悲涼，

但他不能像蘇東坡那樣釋然，那樣一笑而過，「多情應笑我，早生華髮」，他不服老，不認輸，不承認「人生如夢」，不接受生命無意義的流逝。他把這份倔強、不服都融進他的字裏行間：你沒看見那老將廉頗，一飯斗米肉十斤，翻身上馬時，看那背影，還像年輕時那樣敏捷、瀟灑⋯⋯

開禧三年（公元 1207 年），也就是宋王朝發動北伐的第二年，六十七歲的辛棄疾患上重病，這一次，他真的棄不了他的疾了。他辭去了朝廷給他的任命，不久去世。辛棄疾的一生至此畫上了不知是否圓滿的句號。

行草《懷成都十韻詩》

陸游的詩詞，之所以具有一種強韌的力量，既來自地理的張力，也來自漢唐精神的輻射。他詩裏的「西北風」，來自四川這個南宋的「西北」，更來自長安這個漢唐的西北。這風，從渭河平原上颳起，颳過了秦嶺，颳進了成都，實際上是從漢、從唐颳起，一直颳到了南宋。

西風殘照，漢家陵闕，風裏包含的，都是來自漢唐、來自長安、來自黃土大地的氣息。那氣息注入他的身體，在他的文字裏分蘖、繁殖，讓他脫胎換骨，讓他洗心革面，也讓漢唐的生命，借用他的身體、文字，得到了延續。

而在四川，陸游成為了那個真正的陸游。

陸游的「中國夢」

同樣是南宋抗戰派代表人物，
陸游和辛棄疾有甚麼區別？

對於出生在煙雨江南的陸游來說，四川可稱為一處戰鬥的前沿，在四川的七年，是陸游一生中最值得誇耀的時光。因為四川，正處於南宋與金的邊界線上。

今天的四川，深處內陸，北邊是秦嶺，莽莽蒼蒼，把黃土高原的萬丈塵煙隔在了外面；西部是橫斷山脈，雪山峽谷，大河奔流；東面是湘鄂西山地，山好水美；南方是雲貴高原，天高雲淡，望斷南飛雁……四面群山，把四川平原圍成一個遺世獨立的天府之國、一個現實中的桃花源，「土地平曠，屋舍儼然，有良田美池桑竹之屬。阡陌交通，雞犬相聞」，怎麼可能是前線呢？

只要看一下南宋的地圖，我們就會明瞭四川在當時所處的位置非同一般。紹興十一年（公元 1141 年），「紹興和議」簽訂，宋金劃定疆界，東以淮河中流為界，西以大散關為界，以南屬宋，以北屬金，宋金的版圖疆域固定下來。大散關，在秦嶺北麓，是關中四關之一，自古為「川陝咽喉」。秦漢時期，公元前 206 年劉邦「明修棧道，暗度陳倉」就從這裏經過。乾道五年（1169 年），朝廷徵召陸游任夔州 [1] 通判，

[1] 夔（kuí）州，位於今重慶地區。

陸游從夔州進入川陝，一上秦嶺，就目睹了大散關的地勢險峻、關隘莊嚴，表情立刻肅穆起來，寫下了他的著名詩句「樓船夜雪瓜洲渡，鐵馬秋風大散關」。

　　陸游與我們上一章節講述的辛棄疾同為南宋抗戰派代表人物，但陸游與辛棄疾不同，辛棄疾出生在北國（淮河以北），曾戰鬥在敵人心臟外（山東、河北）；陸游則出生在江南，一輩子沒出過「國」，基本上沒見過北國是甚麼樣子，南鄭 ❶ 是他到達過的最接近國境線的地方。

　　在辛棄疾的觀念裏，北伐的主要線路是從長江下游、南宋的政治中心出發，北渡淮河、黃河，直搗河北、幽燕。岳飛當年收復襄漢六郡，從長江中游出發，直取鄭州、洛陽，兵圍汴京，再北上幽燕。陸游到四川，發現這裏才是進攻金國、收復失土的最佳突破口。辛棄疾設想的戰線在東線，岳飛設想的戰線在中線，而陸游設想的戰線在西線。正是從江南山陰故里前往川陝的西部之行，橫向拉開了陸游的視野，讓他從一個更廣大的視角，看待宋金之間的戰略態勢。

　　在陸游看來，山東是燕京的屏障，金國必然在此部署重兵，南宋很難突破這裏的防線。惟有以四川為戰略前沿，過劍門關

❶　南鄭，今陝西漢中地區。

北上，翻過秦嶺，直下長安，取得關中，然後破潼關，沿黃河而下，直搗金國老巢燕京，才是最有效的策略，用他的話説，是「經略中原必自長安始，取長安必自隴右始」。

南鄭的幕府生涯，激發了陸游對馳騁沙場的無限嚮往。辛棄疾「醉裏挑燈看劍」，陸游看的不是劍，是金錯刀，一種用黃金鑲鍍、白石嵌柄的名貴寶刀。那刀在夜色裏發出奇異的光。陸游就提着那把刀，獨立在荒原上，四顧八荒，期待着衝入敵陣，在紛飛的血泊中，那把刀會如魚得水，無比歡暢。一首《金錯刀行》，在陸游這個江南小生的文字裏、身體裏注入了男兒匹夫的血性：

嗚呼！楚雖三戶能亡秦，豈有堂堂中國空無人！

陸游不像辛棄疾那樣有過殺入叛營取上將首級的傳奇經歷，但大散關下，渭河平原上，陸游還是參加過一些小規模的軍事行動的。因為在宋金邊界，發生一些軍事摩擦是家常便飯。這些小小的戰事，成為陸游一生最值得誇耀的往事，直到晚年，在江南的杏花春雨中，他仍然回想起當年的戎馬關山，把它們寫進自己的詩裏。「獨騎洮河馬，涉渭夜銜枚」「最懷清渭上，衝雪夜掠渡」，從《歲暮風雨》《秋夜感舊十二韻》這些詩裏，我們依然可以感受到陸游當年縱馬馳騁的速度和力度。

陸游畢生的夢想是甚麼？

陸游畢生執着的夢想就是「北伐」，他至死還惦記着「王師北定中原日」。在他看來，祖國一片大好山河，怎能分出南北？陸游傾其一生都在尋找着能與他生死與共的豪傑。

乾道八年（公元 1172 年）十一月，陸游「細雨騎驢過劍門」，正式進入今天的四川境內。歲暮時分，在蕭瑟的寒風裏，他到達成都，在安撫使衙門裏做參議官。此後，他的職務在蜀州、嘉州、榮州、成都之間徘徊不定，直到宋孝宗淳熙二年（公元 1175 年），他的好朋友、著名詞人范成大帥蜀那一年，他才回到成都，任朝議郎成都府路安撫司參議官，在成都安定下來。

在四川，他的詩裏颳起了一股強勁的「西北風」，變得不再輕似飛化，而是沉雄似鐵，這鐵，是「鐵騎無聲望秋水」，是「鐵馬冰河入夢來」。今天的川北、陝南是南宋的西北邊塞，陸游此時所寫的詩，就是南宋的「邊塞詩」，等同於高適、岑參的唐代邊塞詩。很多年後，陸游將自己的兩千五百多首詩編輯成集，他為詩集起的名字是《劍南詩稿》。

對陸游來說，四川不僅是反攻金國、收復國土的戰略前沿，也是完成他漢唐想像的地方。成都平原與渭河平原之間，只隔着一座秦嶺，在四川，他覺得自己離長安很近，離漢唐很近；近水樓台先得月，在四川，他能明確地感受到漢唐的光芒。

　　對陸游來說，長安不只是一個地理概念，更是一個文化象徵。長安城、潼關道、青海月、黃河冰，他在自己的詩詞裏不斷與這些熟悉的地名重逢，以此來表達他對漢唐疆域的深情追憶。破碎的國土，借助他的漢唐想像，重新復原。

　　在丟失了整個黃河流域的南宋，以黃河文明為中心的華夏文明並沒有中斷，這與陸游等南宋文人在藝術世界裏的上下求索有很大關係。他們的藝術創造，核心均是儒家文明中的家國理想。

　　現實中的中原丟失以後，陸游和他的同時代詩人、詞人，像辛棄疾、范成大、張孝祥、陳亮、朱熹等，在文學世界裏重塑了一幅南宋版圖。這是一幅與王朝政治版圖迥然不同的精神版圖。在這幅版圖中，有「三萬里河東入海」，有「五千仞嶽上摩天」，也有「漁陽女兒美如花」。屬於華夏的一切，都從漢唐一路延續下來，原原本本地安放在原處，完好無損。「紹興和議」所規定的那條邊境橫亙在大地上，把山河分出南北，但它只是地理上的邊境線，而不是心理上的邊境線。

　　陸游用自己的詩句、詞句打破了地理上的邊境線，把它還給了心理，還給了精神，還給了文化。他用詩詞把失落在北方的江山撿拾起來，拼合起來，讓文化的江山重歸完整。在許多南宋人的心裏，江山還是江山，華夏還是華夏。

　　陸游過劍門入川的那一刻，大散關的戰鬥生活正從他身後

退遠，以至於他情不自禁地問自己：此生到底該做一個詩人，還是一個戰士呢？

我知道他最大的願望，其實是「上馬擊狂胡，下馬草軍書」，成為一名殺敵報國的戰士，現實卻把他逼成了一個連他自己都看不起自己的詩人。

在我看來，無論軍旅生涯多麼讓陸游沉醉，揮刀舞劍的他其實都是個弱者，連辛棄疾的境界都達不到，就更不用說岳飛了。只有文學世界裏的他是偉大的，他讓那個喪失了黃河、喪失了泰山、喪失了孔子故鄉、喪失了漢唐都城、龜縮在江南半壁的王朝，與周秦漢唐、與華夏中國接通了筋脈，使它不至於成為一片枯葉，在風中急速地墜落。陸游用自己的詩詞告訴人們，南宋還是中國，南宋就是中國，南宋當然是中國。它是地理上沒有了黃河，但精神上永遠有黃河的中國。對於這一點，陸游是理直氣壯的，不像放棄了中原，對金國稱兒、稱姪的宋高宗、宋孝宗那樣心虛。

文學和藝術世界裏的中國永遠是完整的，不因南宋在軍事上的敗退而損耗過半分。

如何評價陸游的書法作品？

宋孝宗淳熙五年（公元 1178 年），辛棄疾剿滅茶商起義三年後，陸游在二月春風裏從成都啟程，到臨安接受孝宗的召見之後，在秋天回到了故鄉山陰紹興，準備小憩一些時日，再前往福建赴任。這一次，朝廷給他的差事，是提舉福建路常平茶鹽公事。這個官職很不好記，不過好記不好記都不重要，因為陸游壓根兒就沒有去上任。

在雲亂山青、畫船聽雨、吳儂軟語的江南故鄉，陸游心裏顧念的，還是他生活了七年的四川，特別是成都這座與山陰截然不同的城市——這是一座熱騰騰、麻辣辣、響亮亮、豪蕩蕩的城市，彷彿在空氣中都散發着雄性的分子。對成都的記憶就像一柄銳利異常的兵刃，在山陰平靜柔和的歲月裏無處安放。終於，在某一天，他把這些記憶全部提取出來，寫成一首詩：

放翁五十猶豪縱，

錦城一覺繁華夢。

竹葉春醪碧玉壺，

桃花駿馬青絲鞚。

鬥雞南市各分朋，

射雉西郊常命中。

壯士臂立綠絛鷹，

佳人袍畫金泥鳳。

椽燭那知夜漏殘，

銀貂不管晨霜重。

一梢紅破海棠回，

數蕊香新早梅動。

酒徒詩社朝暮忙，

日月匆匆迭賓送。

浮世堪驚老已成，

虛名自笑今何用。

歸來山舍萬事空，

臥聽糟牀酒鳴甕。

北窗風雨耿青燈，

舊遊欲說無人共。

　　這首詩，叫《懷成都十韻詩》，陸游受朋友之託，把這首詩寫在紙上送給他。這張紙一直保留到今天，使八個多世紀以後的我們仍然可以看到他當初的墨跡。這張紙，就是北京故宮博物院的一件重要藏品——陸游《懷成都十韻詩》卷。

　　可見，這詩，陸游自己是滿意的，所以當朋友向他請求墨寶時，他想到了它。這幅書法作品，也是陸游的行草書代表作。詩與書相得益彰，專家説，這叫「詞翰雙美」。

　　陸游的紙本書法真跡存世較多，北京故宮博物院藏有《候問帖》《長夏帖》《苦寒帖》《拜違道義帖》《並擁壽祺帖》《懷成都十韻詩》等；台北故宮博物院藏有《秋清帖》《上問帖》《野處帖》《奏記帖》等；遼寧省博物館藏有《自書詩帖》等；還有一些重要的拓本存世，如《姑孰帖》殘石舊拓本、《與明遠老友書》等。

　　我最喜歡的，就是這幅行草書《懷成都十韻詩帖》。

　　它首先是一首詩，詩名第一字是「懷」，説明寫詩時，陸游已不在成都，所以他在離成都很遠的地方懷念成都。徐邦達先生推斷，陸游寫此詩，應在淳熙五年秋冬之間，陸游時年五十四歲；而抄錄此詩，應當是五十八歲以前。前文已經説過，淳熙五年，陸游受孝宗召見，被任命為福州提舉常平茶鹽公事，但他並沒有去上任，而是回到了自己的故鄉山陰。

　　陸游身處江南，四川的「山川日月，歷歷不忘」。他記憶裏的錦城（成都的別名），有着花團錦簇的繁華（竹葉春醪、桃花駿馬）；也有紅塵滾滾的熱鬧（鬥雞南市，射雉西郊）。陸游心裏雖然志在恢復國土的統一，但成都這份熱烈、縱情的世俗生活，他並不排斥。勇士浴血沙場，不就是為了換得百姓生

賣送浮世塘畔雪書之朱

壺名自送个月用得半

以集山莘雪志卦於粍快匝筦

筑小窗風日秋上蛇產

西名浣此人才

古廬先以著氏篇
在集中疑可箋

田年可孕

放翁五十猶豪縱，錦城一覺繁華夢。
竹葉春醪碧玉壺，桃花駿馬青絲鞚。
斗雞南市各分明，射雉西郊常命中。
壯士臂立綠絛鷹，佳人袍畫金泥鳳。
椎鼓去去海滄銀貂不管，
晨雲至一稍紅破海棠，
回首樂事輸少梅……

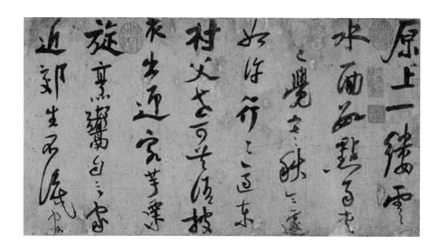

《自書詩帖》（局部）

南宋・陸游

遼寧省博物館 藏

活的熱絡與安逸嗎？陸游也曾經被這份世俗的歡樂所吞沒，打算終老於此了，他自號放翁，就有點自我放逐的意思。然而，靖康之恥，恢復之志，對於陸游來說始終是過不去的坎兒，或者說是他的精神底色。那些縱酒之樂，聲色之歡，都會被一陣風吹去。當人群散去，當酒宴已冷，最終浮現出來，自始至終伴隨他的，還是報國之情，是「王師入秦駐一月，傳檄足定河南北」的那份不甘。只是寫此詩時，頭已白，人已老，厲兵秣馬的南鄭遠了，繁豔動人的成都也成了一場夢，連當年一起歌一起笑的老朋友范成大也已經作古⋯⋯北窗風雨下，青燈古卷前，要找一個可以說說心裏話的人，都已經不可能了。

　　陸游的一生，是無比憋屈的一生。在愛情上，他是悲劇主角，著名的《釵頭鳳》就是這悲劇的證明。在事業上，他的凌雲壯志不斷被現實磨蝕、消解，最終連畢生的理想，都成了尷尬，成了笑話，成了執迷不悟。陸游是那個時代裏的堂吉訶德，我們已經分辨不出他的命運到底是悲劇，還是喜劇。

　　當人老了，最大的困境，其實不是背彎腿瘸、眼花耳聾，而是身邊不再有知心的朋友，尤其像陸游這樣的高壽者，老友的次第離去，更讓他陷入孤獨。陸游六十九歲時（公元1193年），范成大卒；陸游七十六歲時（公元1200年），朱熹卒；陸游八十二歲時（公元1206年），楊萬里卒；陸游八十三歲時（公元1207年），辛棄疾卒。他生活中最愛的人，

也都先後離他而去。陸游三十六歲時（公元 1160 年），唐琬去世；陸游七十三歲時（公元 1197 年），夫人王氏去世。

　　只有寫字時，陸游在説話。書法，就是一個人同自己説話，是世界上最美的獨語。一個人心底的話，不能被聽見，卻能被看見，這就是書法的神奇之處。我們看到的，不應只是它表面的美，不應只是它起伏頓挫的筆法，還應看到它們所透射出的精神與情感。這是我寫這本書時，不停留在書法史的層面上，而更多與歷史，尤其是一個人的精神史連接的原因。

　　《懷成都十韻詩》就是陸游真正想説的話，那些話在他心底盤桓了很久才寫下來。當他老了，回望自己的一生，最鮮明、最嘹亮、最值得一寫的部分，就在成都，在四川。他用二十行詩、一百四十個字涵蓋了它，算作對自己一生的總結，一篇簡明版的回憶錄。那詩，見證了陸游南宋「詩史」的地位；那書法，也寫得瘦硬，寫得豪縱，既滲透着蘇東坡的深刻影響，又體現出陸游晚年的純熟老到、奔放自如。

　　陸游留在世上的最後一首詩是《示兒》。這首詩「示」的，不只是陸游自家的「兒」，也是千秋萬世無窮無盡的「兒」。所以這詩，中國幾乎所有的黃口小兒都會背：

　　　　死去元知萬事空，
　　　　但悲不見九州同。

王師北定中原日，

家祭無忘告乃翁。

　　甚麼都不需要多說了，只要在「王師北定中原日」，在給我這個老前輩燒紙時，把這個好消息告訴我就可以了。

　　歷史給出了最終的答案。

講給孩子的故宮 – 書法之美

祝勇 著

責任編輯　楊　歌
裝幀設計　吳丹娜
排　　版　吳丹娜
印　　務　劉漢舉

出版
中華教育
香港北角英皇道四九九號北角工業大廈一樓 B
電話：（852）2137 2338　傳真：（852）2713 8202
電子郵件：info@chunghwabook.com.hk
網址：http://www.chunghwabook.com.hk

發行
香港聯合書刊物流有限公司
香港新界荃灣德士古道 220-248 號樓
荃灣工業中心 16 樓
電話：（852）2150 2100　傳真：（852）2407 3062
電子郵件：info@suplogistics.com.hk

印刷
美雅印刷製本有限公司
香港觀塘榮業街六號海濱工業大廈四樓 A 室

版次
2022 年 5 月第 1 版第 1 次印刷
©2022 中華教育

規格
特 16 開（210mm×148mm）

ISBN
978-988-8760-96-1